Vol. 4

# 런웨이에서
## 웃어줘

*smile at the runway*

Kotoba Inoya

STAGE 23  콤플렉스  003

STAGE 24  배부른 소리  023

STAGE 25  마음의 버팀목  047

STAGE 26  겁쟁이의 결의  067

STAGE 27  정체성  087

STAGE 28  각자의 방식  107

STAGE 29  가정방문  127

STAGE 30  등가교환  147

STAGE 31  콘셉트  167

# STAGE 23 : 콤플렉스

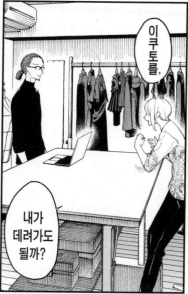

이쿠토를,

내가 데려가도 될까?

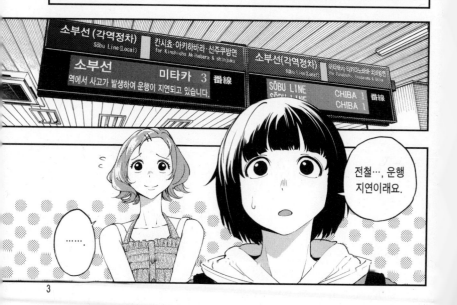

전철…, 운행 지연이래요.

……

아…,
저는 이 전철을
타야 해요.

선배는
저 신경 쓰지 말고
먼저 가세요….

코코로 씨,
집에 어떻게
가세요?!

어디 가서
시간
때워야지….

아, 죄송
합니다.

4

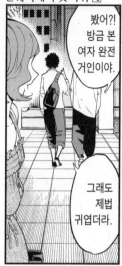

봤어?!
방금 본
여자 완전
거인이야.

그래도
제법
귀엽더라.

뇌세
크네.

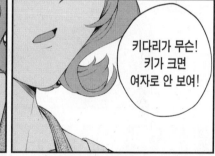

키다리가 무슨!
키가 크면
여자로 안 보여!

뭐…,
늘 있는
일이야.

저런 말
듣는 것도….

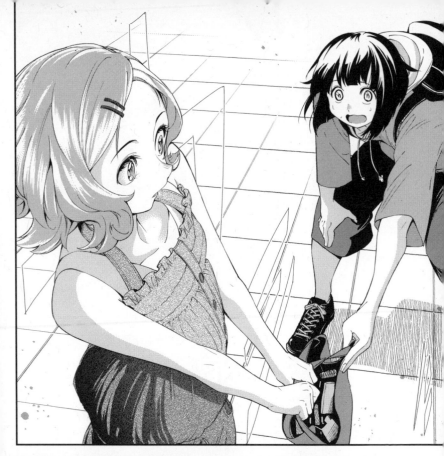

코코로 씨…!!
저도 같이
기다릴게요!

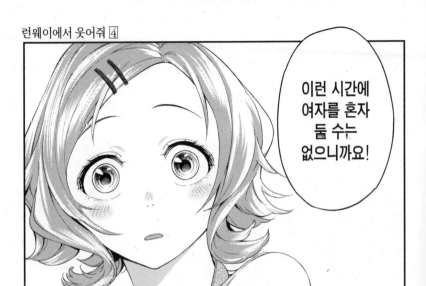

이런 시간에
여자를 혼자
둘 수는
없으니까요!

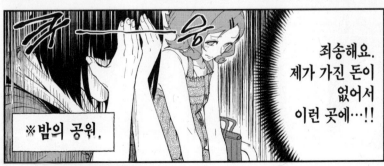

죄송해요.
제가 가진 돈이
없어서
이런 곳에…!!

※밤의 공원.

길에서 여자 꼬시는 사람이 정말 있더라구요!

그, 그랬군요.

저번에 친구랑 노는데 나쁜 사람들이 시비를 걸었어요.

아, 아니에요….

…이럴 거면 코코로 씨 혼자 카페에 들어가 있는 게 안전했겠어요.

…….

……

아…, 아직인가 봐요!

혼자 두면 안 되잖아!

핸드폰으로 검색했다.

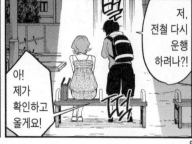

아! 제가 확인하고 올게요!

저, 전철 다시 운행 하려나?!

8

……

……

아…,
이놈의
말주변.

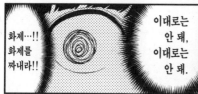

화제…!!
화제를
짜내라!!

이대로는
안 돼,
이대로는
안 돼.

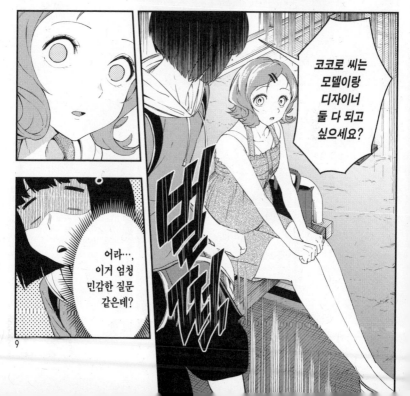

코코로 씨는
모델이랑
디자이너
둘 다 되고
싶으세요?

어라…,
이거 엄청
민감한 질문
같은데?

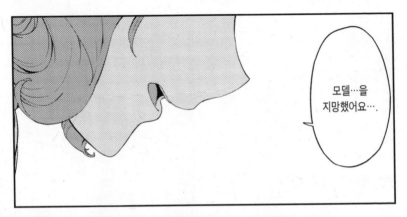

모델…을
지망했어요….

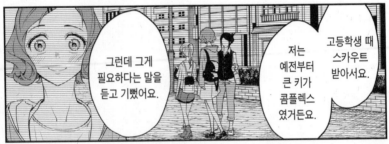

그런데 그게
필요하다는 말을
듣고 기뻤어요.

저는
예전부터
큰 키가
콤플렉스
였거든요.

고등학생 때
스카우트
받아서요.

반대로 다른
직업을 향한
동경은
커져갔어요.

아무리
애를
써봐도

무대에
서야 하는
모델 일을
좋아할 수
없었어요.

좋아해야
한다는
생각에
더 괴로웠
고요.

하지만…,
저는 원래
성격이
이 모양이라…,

주목 받는 게
정말…,
너무
거북해서….

처음 참가한 패션쇼에서 무척 긴장했거든요.

그게 디자이너 예요….

그랬더니 그 브랜드 디자이너 선생님이,

'그냥 평소에 걷듯이 발을 움직여.'

'나머지는 내 옷이 알아서 걷게 만들 테니까.'

…라고.

예화대에
왔어요.

그 말이
좋아서…,

나도…,
디자이너가
되면 좋겠다
싶어서….

정말…,
멋있네요…,
그 디자이너
선생님.

삐리리리리

저기!
그 디자이너
선생님은
누구….

삐리리리리

12

아! 미안해…!!
전철이 끊겨서…!!
금방 들어갈게…!!

…여동생
있어요?

아…, 네.
저는
사남매예요.

…여동생이
'뭐 하느라
안 오냐'고
물어봐서요.

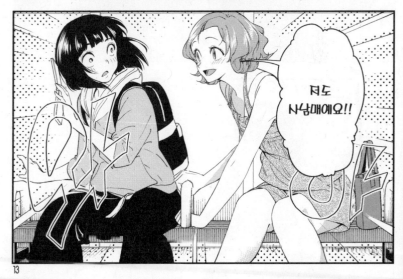

저도
사남매예요!!

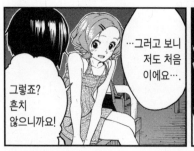

…그리고 보니 저도 처음 이에요….

그렇죠? 흔치 않으니까요!

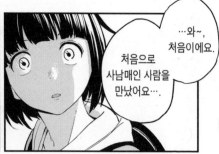

…와~, 처음이에요.

처음으로 사남매인 사람을 만났어요….

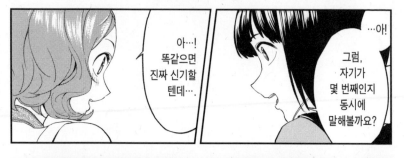

아…! 똑같으면 진짜 신기할 텐데….

…아! 그럼, 자기가 몇 번째인지 동시에 말해볼까요?

그럼 …,

하나— 둘!

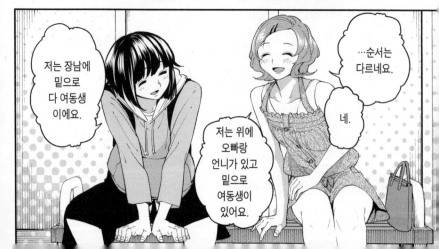

저는 장남에 밑으로 다 여동생 이에요.

저는 위에 오빠랑 언니가 있고 밑으로 여동생이 있어요.

…순서는 다르네요.

네.

저는 새내기라 서툴러서 실습을 가도 잘할 수 있을지 불안했어요.

실력도… 인간 관계도….

어쩐지 마음이 놓여요…

불안이 하나 사라졌어요.

에헤헤…

…어?

아까, 아…, 작업실에서도 언급되었던 무척 유명한 분이에요.

그러고 보니 아까 말했던 코코로 씨가 동경하는 디자이너가 누구예요?

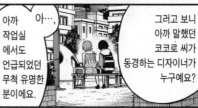

—씨요.

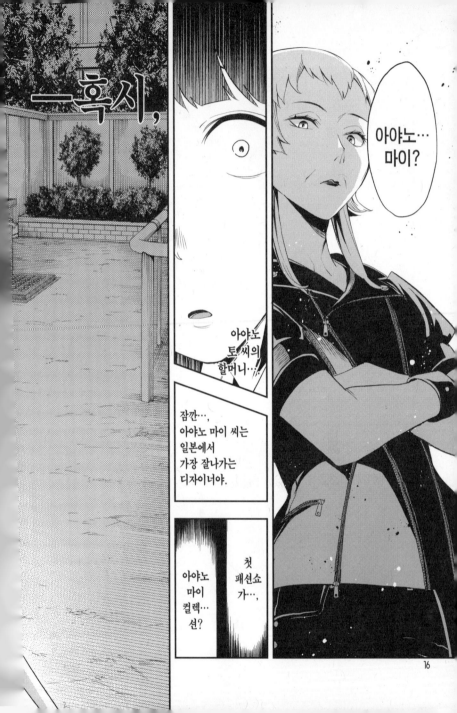

─혹시,

아야노…
마이?

아야노
토씨의
할머니…

잠깐…,
아야노 마이 씨는
일본에서
가장 잘나가는
디자이너야.

첫
패션쇼
가…,

아야노
마이
컬렉…
션?

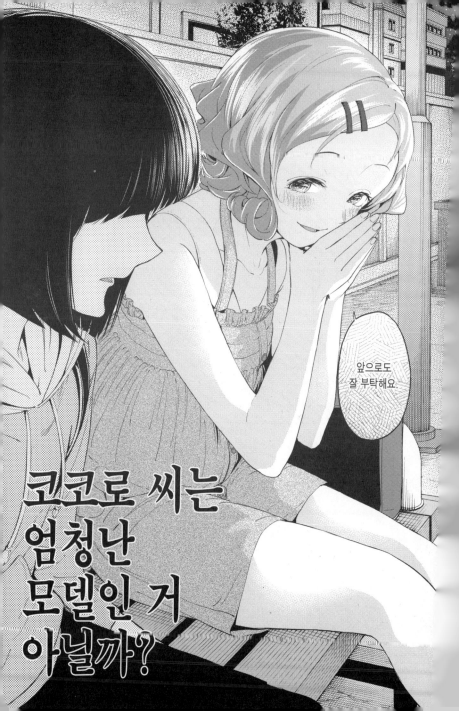

앞으로도
잘 부탁해요.

코코로 씨는
엄청난
모델인 거
아닐까?

아니요
….

총…장님?

또
동생인가요?

문자?

혼자…,
어떻게
가지…?

예화대 F관
제2동 12층
봉제실습실
이네요.

학교 축제
패션쇼에 대한
설명회가
내일 16시에….
어…?
이게 뭐야…?

저…,
그러면.

제가
안내할게요.

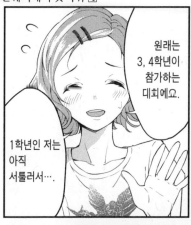

원래는 3, 4학년이 참가하는 대회에요.

1학년인 저는 아직 서툴러서….

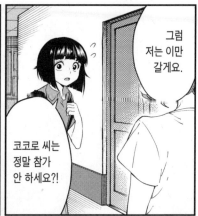

그럼 저는 이만 갈게요.

코코로 씨는 정말 참가 안 하세요?!

그럼…, 고등학생인 나한테는 더욱 어울리지 않는 자리 아닌가…?

쇼에 나갈 수만 있으면 틀림없이 내 양분이 될 거야.

상품이 뭔지는 모르지만,

삐익

아냐! 열심히 하기로 했잖아!

디자이너를 꿈꾼다면 반드시 기뻐할 만한 상품도 있어.

이왕이면
우승을
노리자!

예화제에
달 왔어!

패션이란
문화야.

라고~
인사했지만
이 자리는
설·명·회
란다.

다들
덕으렴.

그리고
여기에 모인
사람은

…라는
이념을
바탕으로
개최하는
'예화제 패션쇼'

그렇다면
'문화'제에서
최선을
다하지 않으면
언제 다하지?!

20

갓 입학해서 아직 실력이 여물지 않은 1, 2학년,

…인 참가 희망자랑

외부에서 온 참가 희망자야.

일부러 숙달된 3, 4학년에게 도전했다가 창피를 당하는 학생이 해마다 있어.

그래도 희망자는 줄지를 않지~.

그 이유는…, 너희도 갖고 싶어서겠지!

그럼

얼른 발표할게!

올해 예화제 쇼 그랑프리 상품은….

탐스러운 상품을 말이야!

귀여워!

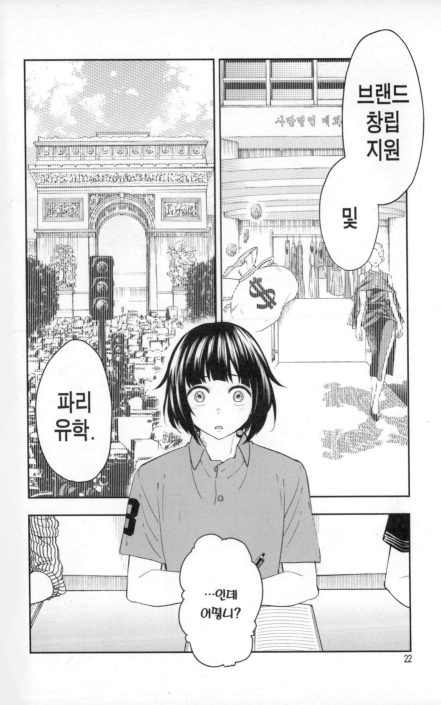

22

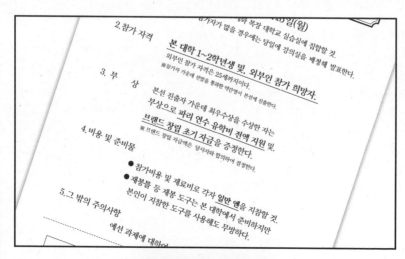
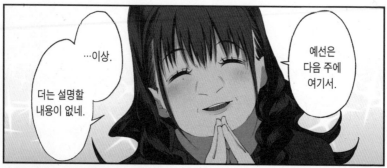

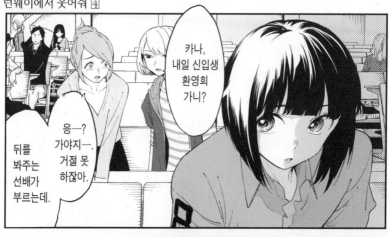

카나, 내일 신입생 환영회 가니?

응—? 가야지—. 거절 못 하잖아.

뒤를 봐주는 선배가 부르는데.

—파리.

요즘들어 나에게도 친숙해진 도시.

여기 사람들은 하나도 안 놀라네…. 그렇게 엄청난 상품인데.

…언제 갈 수 있을지 모르고.

흠!

다만 그러기 위해서는….

우리 집 형편으로는

가보고 싶어.

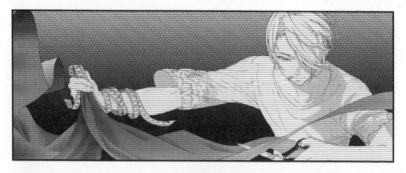

그 사람과
대결을
해야 해.

이쿠토!
이쿠토!

코코로…
씨요?

코코로
어때?

아야노 토 씨가
거북하다니
어떤 이유가
있나요?

아.

정말 사사로운
이유인데요….

그게,
아야노 씨네
할머니를
동경하면서
아야노 씨가
거룩하다니
뜻밖이라….

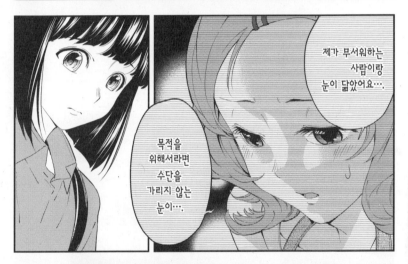

제가 무서워하는
사람이랑
눈이 닮았어요….

목적을
위해서라면
수단을
가리지 않는
눈이….

죄송해요!
잘못
했어요!

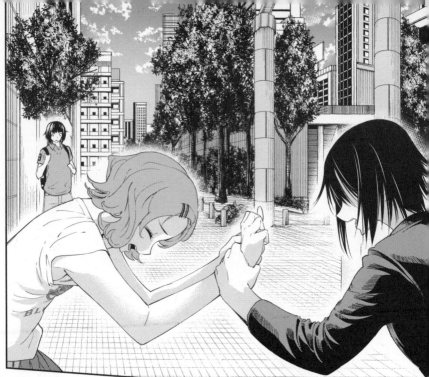

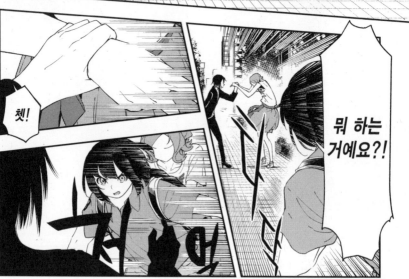

쳇!

뭐 하는
거예요?!

제가
무서워하는
사람이랑,
닮아
보여서요.

누구야,
넌?

…아.

당신이야
말로…,
누구시죠…?

여자….

매니저
….

…하세
가와.

네 뒤에 있는
모델의
매니저야.

이번 달까지야, 이번 달 안으로 이 대학교 그만둬.

느닷없이 무슨…?!

돈만 날렸다느니 손해라느니 생각할 필요는 없어.

비용은 전부 사무실에서 지원할게.

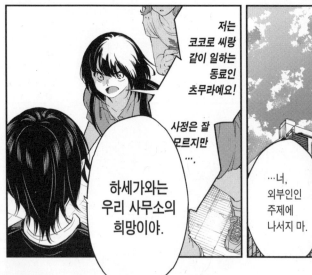

저는 코코로 씨랑 같이 일하는 동료인 츠무라예요!

사정은 잘 모르지만…

하세가와는 우리 사무소의 희망이야.

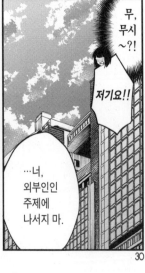

무, 무시~?!

저기요!!

…너, 외부인인 주제에 나서지 마.

그런 사람이 갈피를 못 잡고 복장 대학교로 도망치면 골치 아프시.

꿈 깨.

아니에요!

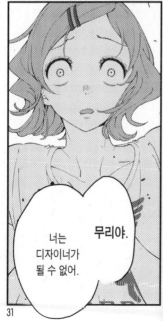

너는 디자이너가 될 수 없어.

무리야.

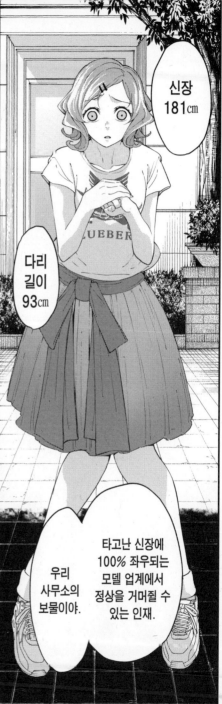

신장
181cm

다리
길이
93cm

타고난 신장에 100% 좌우되는 모델 업계에서 정상을 거머쥘 수 있는 인재.

우리 사무소의 보물이야.

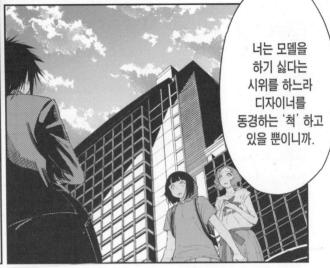

너는 모델을
하기 싫다는
시위를 하느라
디자이너를
동경하는 '척' 하고
있을 뿐이니까.

뭐?

저는...
...으로
....

저...,

...죄송
해요....

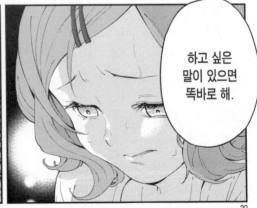

하고 싶은
말이 있으면
똑바로 해.

32

예화 복장 대학교에 잘 왔어ㅡ!!

코코로, 마셨어~?!

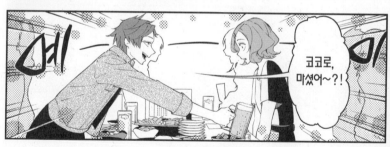

'나는 키가 185cm니까 저만큼 큰 여자도 사귈 수 있다'…고 큰소리치더라

아…! 저…, 저는 미성년자라….

쿠보야스 선배가 올해는 저 아이를 노리나 보네.

※20세 미만 청소년의 음주는 법으로 금지되어 있습니다.

쿠보우치는 이래 보여도 말은 잘 들어주니까 얘기해봐.

술을 마시면 털어놓기 쉬울지도 몰라.

저 선배의 고약한 점이 주변에서 거들어서 도망칠 수가 없다는 거지.

왜 내키지 않는 표정을 지어?

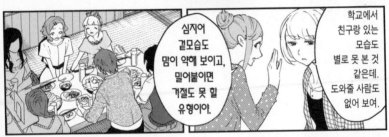

심지어 겉모습도 맘이 약해 보이고, 밀어붙이면 거절도 못 할 유형이야.

학교에서 친구랑 있는 모습도 별로 못 본 것 같은데. 도와줄 사람도 없어 보여.

행운을 빕니다.

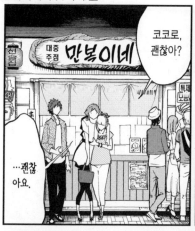

코코로,
괜찮아?

...괜찮
아요.

코코로,
전철 타지?
나도 같은
방향이야.

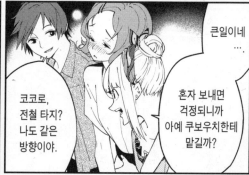

큰일이네
...

혼자 보내면
걱정되니까
아예 쿠보우치한테
맡길까?

...
아니요.

저...

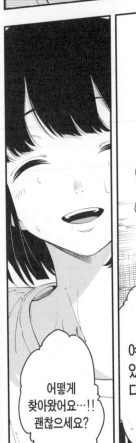

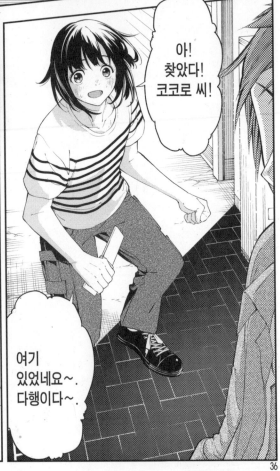

흥흥흥흥
흣흣흐흥흐~
흥흐~
흥흐~흥.

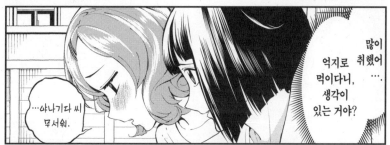

…야나기다 씨
무서워.

많이
억지로  취했어
먹이다니,  ….
생각이
있는 거야?

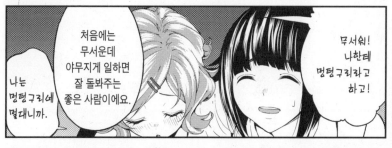

나는
멍텅구리에
멸대니까.

처음에는
무서운데
야무지게 일하면
잘 돌봐주는
좋은 사람이에요.

무서워!
나한테
멍텅구리라고
하고!

오른쪽은
벽이에요,
코코로 씨.

오른쪽
이에요,
오른쪽.

정말 많이
취했네.

길 이쪽
맞아요?

학교에 가도 수업 시간 말고는 거의 일하거나 개인 교습 받느라 사람들과 어울리기 힘들고….

저는 도쿄에 친구가 없거든요.

그래도 선배가 와줘서 다행이에요.

사무소 사람들은…, 다들 무서워요.

무서웠어요.

제가 처음 사무소에 들어갔을 때 다른 모델들 눈이,

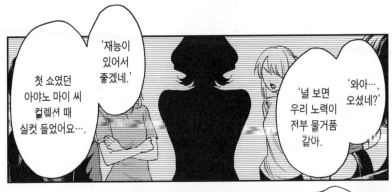

'재능이
있어서
좋겠네.'

첫 쇼였던
아야노 마이 씨
컬렉션 때
실컷 들었어요….

'널 보면
우리 노력이
전부 물거품
같아.'

'와아…,
오셨네?'

사치스러운
고민일까요
…?

응석
일까요
…,

이건 배부른
소리일까요…,

시선을 받으면
머리가
새하얘져서…,
무서웠어요….

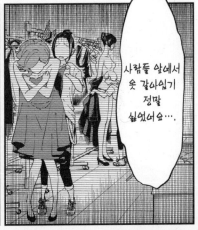

사람들 앞에서
옷 갈아입기
정말
싫었어요….

그래서
부정할 수
없었어요….

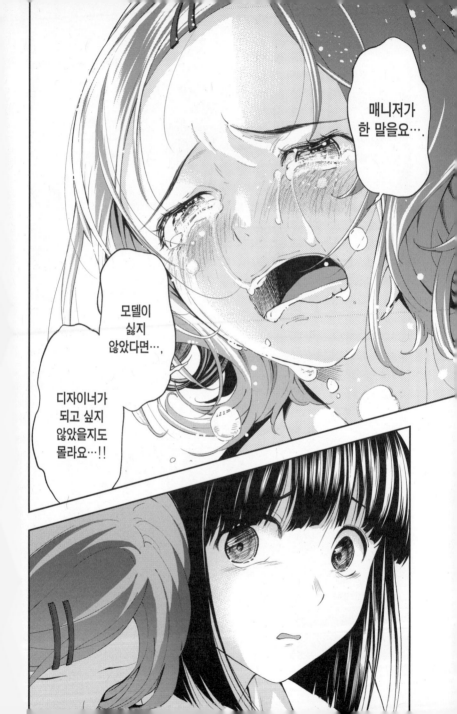

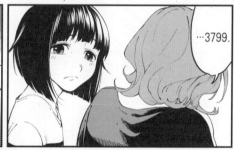

너는 모델이 하기 싫다는 시위를 하느라
디자이너를 동경하는 '척' 하고 있을 뿐이니까.

갈피를 못 잡고 복장 대학교로 도망치면—,

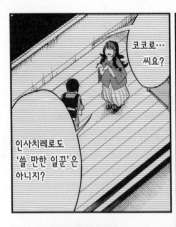

코코로…
씨요?

인사치레로도
'쓸 만한 일꾼'은
아니지?

—골치 아프지.

이게…,
뭐야?

이쿠토, 이쿠토! 코코로 어때?

그래도!
그 아이는
센스가 있어!

1학년 중에
코코로보다
잘하는 아이는
많이 있지만

가르치고
다음날이면
완벽하게
해내는 아이는
그 아이뿐이야.

—아니요.

아니에요,
총장님.

이건 센스가
아니에요.

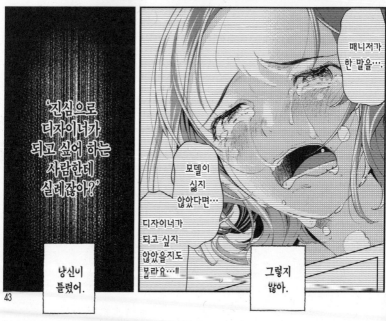

'진심으로
디자이너가
되고 싶어 하는
사람한테
실례잖아?'

매니저가
한 말을…

모델이
싶지
않았다면…

디자이너가
되고 싶지
않았을지도
몰라요…!!

당신이
틀렸어.

그렇지
않아.

43

'저는…, 진심으로…'

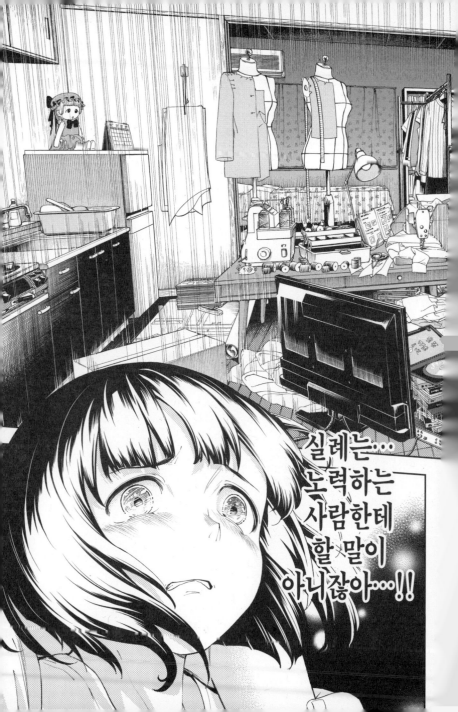

# 의외로 다들 모르는 패션 용어

Fashion terms

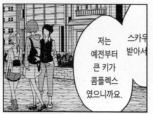

저는 예전부터 큰 키가 콤플렉스였으니까요.

스카우 받아서

**[스카우트]**
길에서 재능이 있어 보이는 사람을 발견하면 일을 권유하는 것. 실제로 연예 기획사에서는 하라주쿠 · 시부야 · 신주쿠 등 번화가에서 다이아몬드 원석을 끊임없이 찾고 있으며, 지금 활약하는 모델이나 배우도 대부분 스카우트로 발굴되었다. 참고로, 스카우트 담당은 평일보다 휴일에 있는 경우가 많다.

**[인턴]**
대학생이 일정 기간 동안 기업에서 일하는 '직업 체험'이다. 실제로 현장에서 일하는 경험을 쌓거나 사회인과 교류를 할 수 있어서 활발히 이루어지고 있다. 더구나 실습 나간 곳에서 좋은 실적을 남기면 그대로 스카우트되어 기업에 입사하는 경우도 있다.

**[시침바늘]**
재봉에 빼놓을 수 없는 필수 도구! 꿰매기 전 시침질을 할 때 사용한다. 재봉 바늘과는 달리, 머리 부분이 구

멍 없는 구형이나 꽃모양 장식으로 되어 있어서 어디에 시침바늘을 꽂는지 알기 쉽게 되어 있다.

코코로 씨!
예화제
패션쇼에
나가요!!

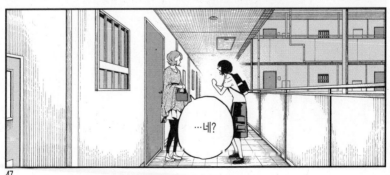

…네?

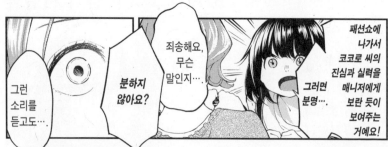

패션쇼에 나가서 코코로 씨의 진심과 실력을 매니저에게 보란 듯이 보여주는 거예요!

그러면 분명….

죄송해요, 무슨 말인지….

분하지 않아요?

그런 소리를 듣고도….

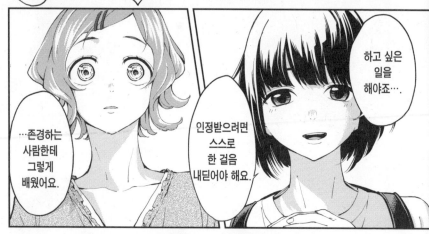

하고 싶은 일을 해야죠….

인정받으려면 스스로 한 걸음 내딛어야 해요.

…존경하는 사람한테 그렇게 배웠어요.

?!

선배에게 도움을 요청했다.

어제 술자리에 갔다.

집에 왔다.

서…, 선배.

죄송해요. 어제 기억이 별로 없어서 혹시 이상한 말을….

코코로 씨의 진심과 실력을 매니저한테 보란 듯이 보여주는 거예요!

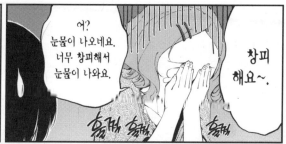

어? 눈물이 나오네요. 너무 창피해서 눈물이 나와요.

창피해요~.

훌쩍 훌쩍

훌쩍

코코로 씨가 이 작업실에 온 지 일주일.

그래도…, 역시 저는 아직….

나나 아야노 씨가 작업하기 위한 천이나 도구 준비와 정리.

장보기나 서류 정리.

야나기다 씨가 맡기는 일은 대부분 잡일이다.

아마 그게 코코로 씨가 자신이 없는 이유—.

바가지, 일 시작한다.

'만든다'는 작업이랑 관계가 없어

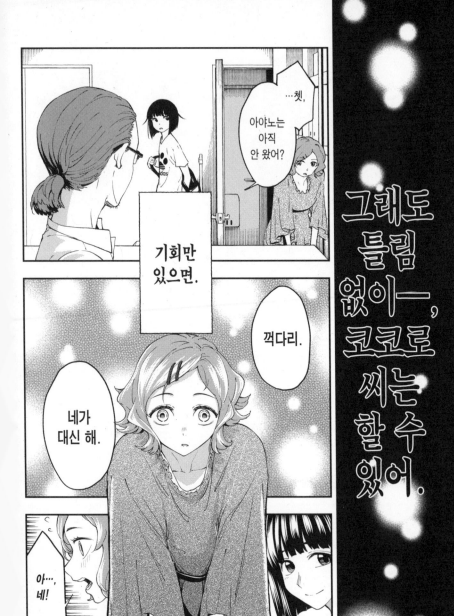

모델 일에서 도망쳤다는 말을 듣고ㅡ.

그래서 지금부터 만들 코트는 넉넉하게 입을 수 있는 오버 사이즈로 한다.

이번 클라이언트는 비교적 통통한 부인이다.

네…!!

진동 둘레는 뒤에서 조정할 수 있게 여유를 두고 재단한다.

이 옷본 뒤품을 3cm,

앞품을 2cm 길게.

그토록 '열정' 넘치는 방인데.

그렇게 '열정'의 흔적이 남아 있는데.

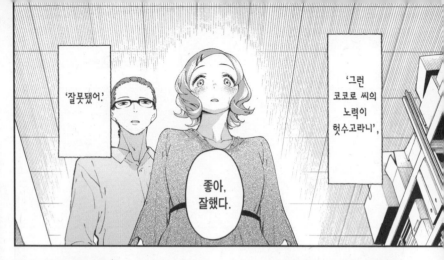

'잘못됐어.'

'그런 코코로 씨의 노력이 헛수고라니',

좋아, 잘했다.

뭐? 무슨 말 했어?

아무것도 아니에요!

해… 냈다….

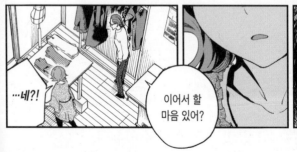

…네?!

이어서 할 마음 있어?

너는 디자이너를 동경하는 척을 하고 있을 뿐이야.

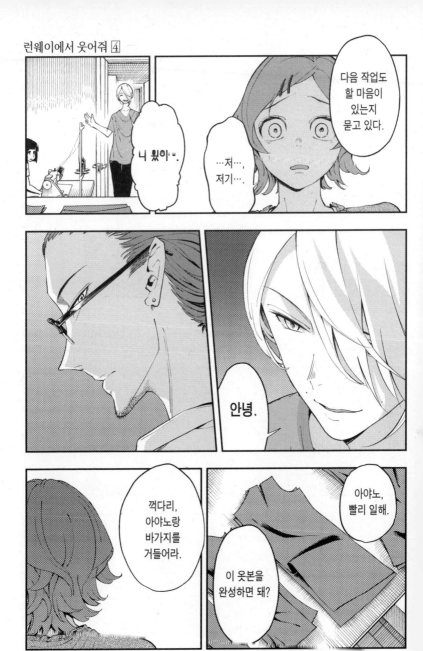

니 웠어.

...저…, 저기….

다음 작업도 할 마음이 있는지 묻고 있다.

안녕.

꺽다리, 아야노랑 바가지를 거들어라.

아야노, 빨리 일해.

이 옷본을 완성하면 돼?

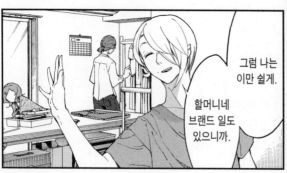

그럼 나는 이만 쉴게.

할머니네 브랜드 일도 있으니까.

太陽

밥시간 이다.

바가지, 토르소에 코트 걸쳐놔.

…나 참, 다 끝낸 다음에 가면 덧나나.

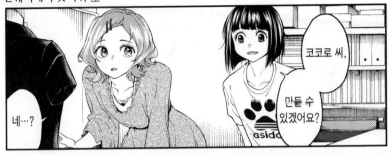

코코로 씨,

만들 수 있겠어요?

네…?

아니에요….
저는 아직 영….

… 그래도.

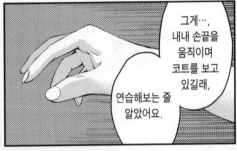

그게…,
내내 손끝을 움직이며 코트를 보고 있길래,

연습해보는 줄 알았어요.

그런데 실패할까봐 무서워서….

'내가 하고 싶었는데'라는 생각은 조금 들었어요.

이쿠토 선…배.

'다음 작업도 하겠냐'는 말을 들었을 때도 바로 대답을 못 했어요….

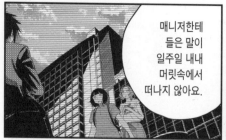

매니저한테
들은 말이
일주일 내내
머릿속에서
떠나지 않아요.

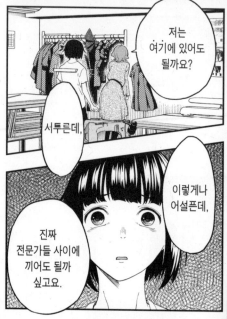

저는
여기에 있어도
될까요?

서투른데,

이렇게나
어설픈데,

진짜
전문가들 사이에
끼어도 될까
싶고요.

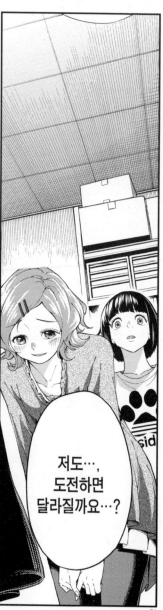

저도…,
도전하면
달라질까요…?

그래도
…,

말이죠.

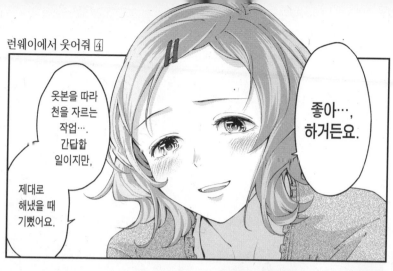

옷본을 따라
천을 자르는
작업….
간답함
일이지만,

제대로
해냈을 때
기뻤어요.

좋아…,
하거든요.

그러니까 이 마음…,
이 마음만큼은
거짓이 아니에요….

모델일 때는…
느낄 수 없었던
기분이에요….

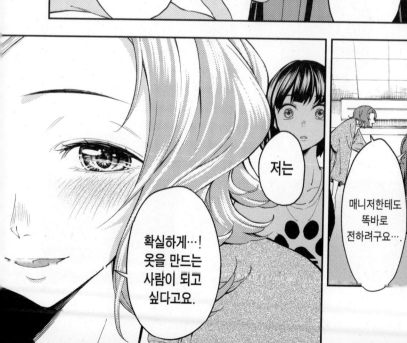

저는

매니저한테도
똑바로
전하려구요….

확실하게…!
옷을 만드는
사람이 되고
싶다고요.

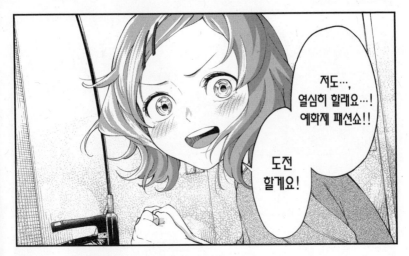

저도…,
열심히 할래요…!
예화제 패션쇼!!

도전
할게요!

집에 가.

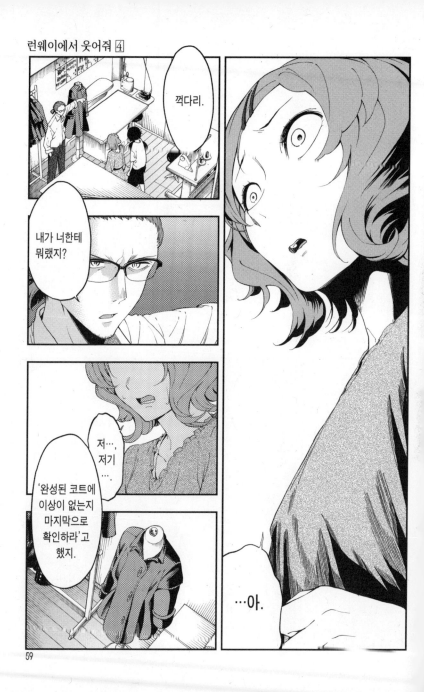

꺽다리.

내가 너한테
뭐랬지?

저…,
저기
….

'완성된 코트에
이상이 없는지
마지막으로
확인하라'고
했지.

…아.

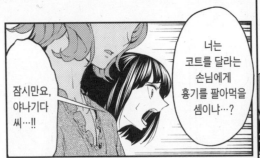

너는 코트를 달라는 손님에게 흉기를 팔아먹을 셈이냐…?

잠시만요, 야나기다 씨…!!

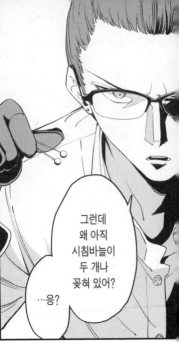

그런데 왜 아직 시침바늘이 두 개나 꽂혀 있어?

…응?

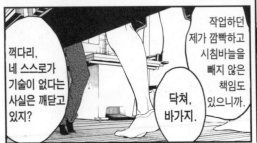

꺽다리, 네 스스로가 기술이 없다는 사실은 깨닫고 있지?

작업하던 제가 깜빡하고 시침바늘을 빼지 않은 책임도 있으니까.

닥쳐, 바가지.

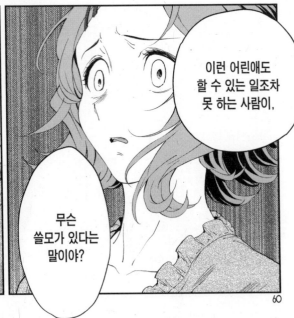

이런 어린애도 할 수 있는 일조차 못 하는 사람이,

무슨 쓸모가 있다는 말이야?

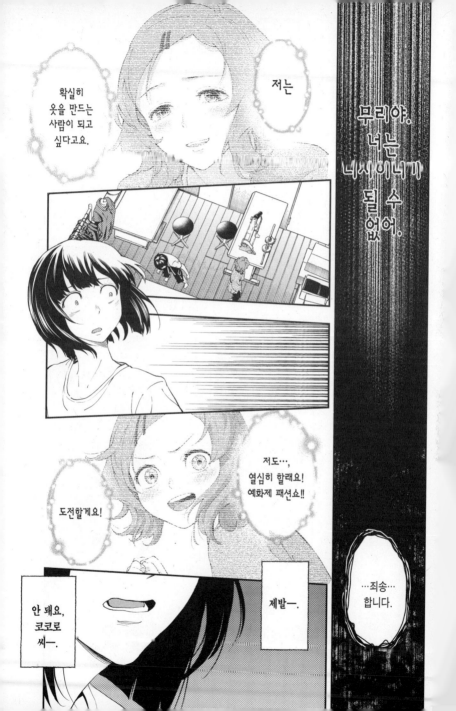

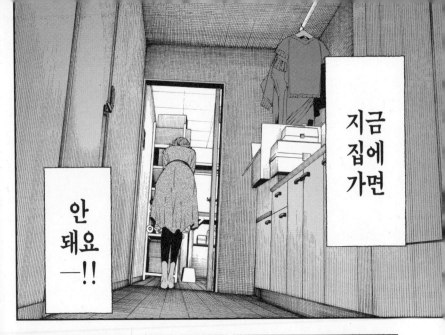

지금
집에
가면

안
돼요
—!!

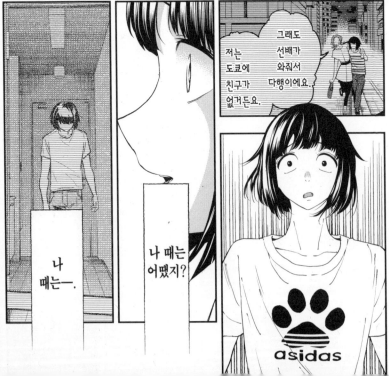

나
때는—.

나 때는
어땠지?

저는
도쿄에
친구가
없거든요.

그래도
선배가
와줘서
다행이에요.

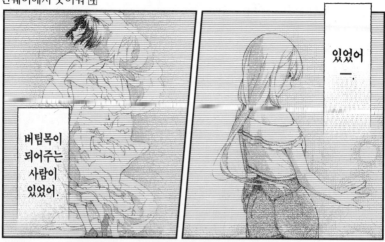

있었어
-.

버팀목이
되어주는
사람이
있었어.

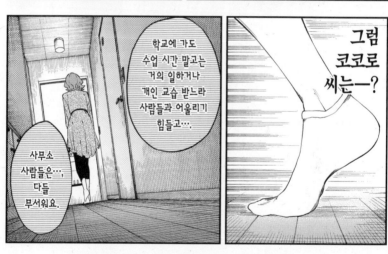

학교에 가도
수업 시간 말고는
거의 일하거나
개인 교습 받느라
사람들과 어울리기
힘들고….

사무소
사람들은…,
다들
무서워요.

그럼
코코로
씨는—?

지금 코코로 씨를 뒷받침할 사람은——?

없다면.

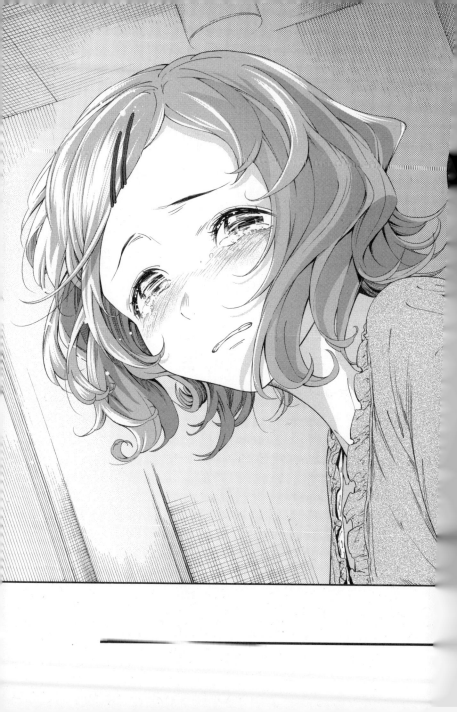

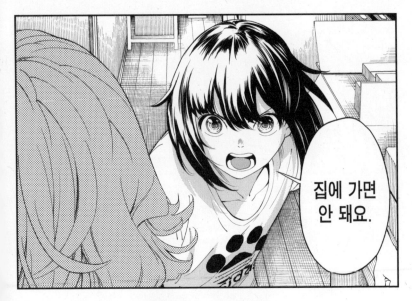

내가 도와야 해.

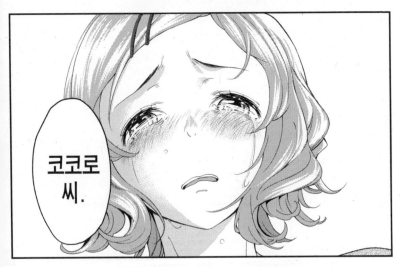

그날 치유키가 그랬듯이.

# STAGE 26 : 겁쟁이의 결의

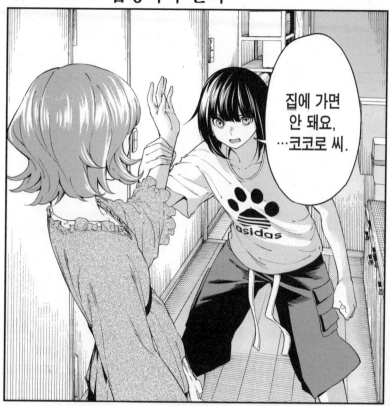

집에 가면
안 돼요,
…코코로 씨.

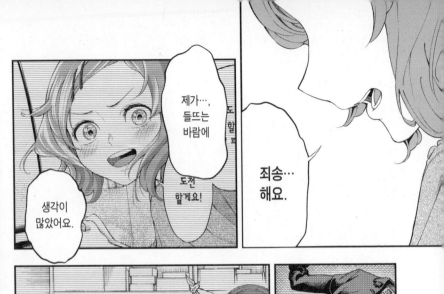

제가…, 들뜨는 바람에

도전 할게요!

죄송… 해요.

생각이 많았어요.

껙다리, 마지막으로 확인해.

야나기다 씨, 완성했어요.

아…, 네!

벌써 시간이 이렇게 됐으니 선배의 동생들이 걱정하겠지…, 싶어서요.

검품은
간단한
일이니까…,
하고.

빨리
해야지….

빨리
해내야지…,
하고.

…죄송
해요.

…죄송
해요.

네.

네.

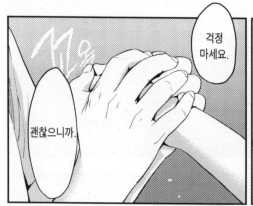

걱정
마세요.

괜찮으니까.

우선은
진정해요.

눈물
그치고.

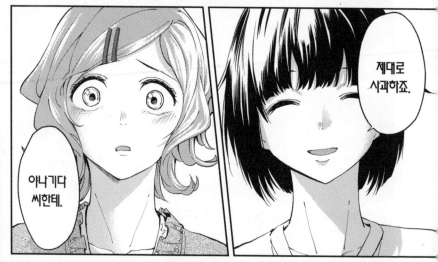

제대로
사과하죠.

야나기다
씨한테.

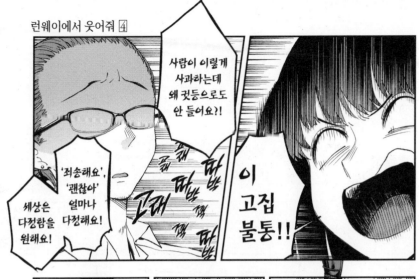

사람이 이렇게 사과하는데 왜 귓등으로도 안 들어요?!

'죄송해요', '괜찮아' 얼마나 다정해요!

세상은 다정함을 원해요!

이 고집 불통!!

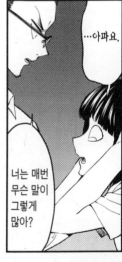

...아파요.

너는 매번 무슨 말이 그렇게 많아?

... 그래도.

아무리 때려도 저는 물러서지 않을 테니까요!

이래 봬도 어릴 적부터 돌머리로 유명....

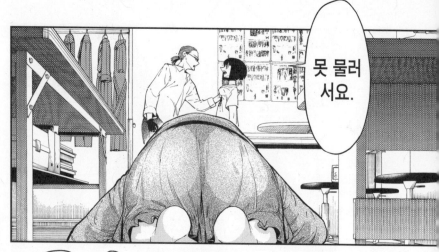

못 물러
서요.

눈물
짜고

이마를 땅에 대면
용서받을 수
있으리라
생각해?

…싸구려
큰절이군.

…이렇게
사과
하잖아요.

저희처럼
실력도 없는
말단들이 성의를
보일 수 있는 방법은
거의 없어요.

위에서
일방적으로
'그만둬'라고
하면….

나는 그런 값싼
정신머리가
딱 질색….

아니요.

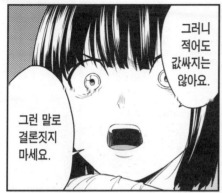

그러니 적어도 값싸지는 않아요.

그런 말로 결론짓지 마세요.

아마 여성이 평범하게 살면서 이런 행동을 할 상황은

…별로 없을 거예요.

이 코트는 우리가 모시는 고객 가운데 가장 중요한 사람에게 보낼 옷이었어.

이번 일의 중요성을 다시 한 번 설명하마.

꺽다리, 보기 흉하니까 고개 들어.

'HAZIME YANAGIDA'에 자금을 대고,

자금 면에서의 버팀목일 뿐만 아니라 '핵심'이 되는 분이다.

※후원자.

'HAZIME YANAGIDA'를 경영 파탄으로 몰아넣을 만한 실수를

이 녀석이 저질렀어.

보낼 옷에 바늘이 들어가 있었다가,

실망한 후원자가 출자금을 빼면 어떡하지?

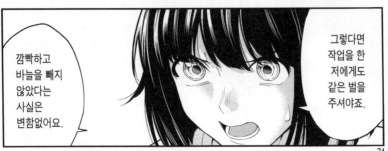

깜빡하고 바늘을 빼지 않았다는 사실은 변함없어요.

그렇다면 작업을 한 저에게도 같은 벌을 주셔야죠.

그럼 너도 그만둬.

그래?

※ 후원자 (패트런 patron) : : 디자이너를 경제적으로 돕는 사람.
중세시대부터 예술 문화가 번성한 이유는 이 후원자라는 전통이 있어서이다.

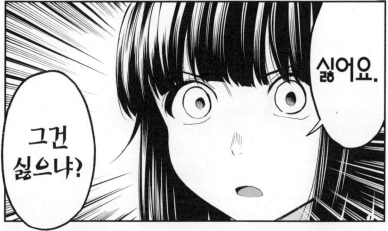

싫어요.

그건 싫으냐?

본인 입으로 실수랬어요! 분명히 말했어요!

나는 그 구두를 쓰지 말라고 똑똑히 말했어! 싸잡아 말하지 마!

누구나 실수는 해요.

야나기다 씨도 패션 위크에 부러진 구두를 가져왔잖아요.

야, 까불지 마라.

다시는 안 그럴게요.

입 다물어!

중요한 건….

여기에서 일하게 해주세요….

두 번 다시 실수하지 않겠습니다.

하아

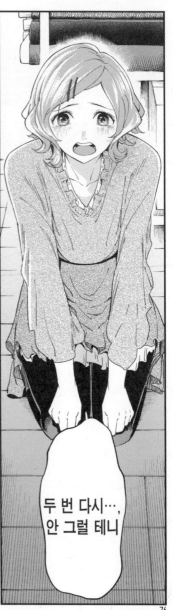

두 번 다시…, 안 그럴 테니

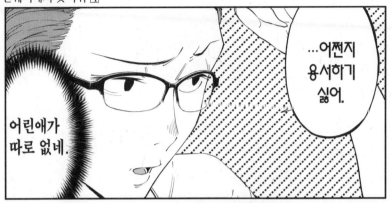

...어쩐지
용서하기
싫어.

어린애가
따로 없네.

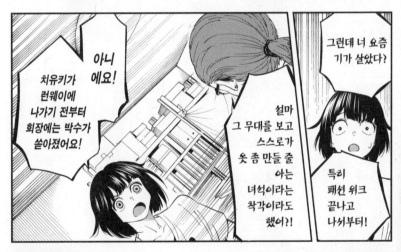

아니
에요!

치유키가
런웨이에
나가기 전부터
회장에는 박수가
쏟아졌어요!

설마
그 무대를 보고
스스로가
옷 좀 만들 줄
아는
녀석이라는
착각이라도
했어?!

그런데 너 요즘
기가 살았다?

특히
패션 위크
끝나고
나서부터!

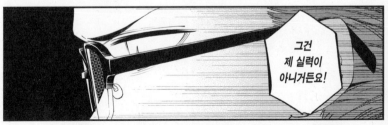

그건
제 실력이
아니거든요!

'하시베 씨, 이쿠도를 내 브랜드에 데려가도 될까?'

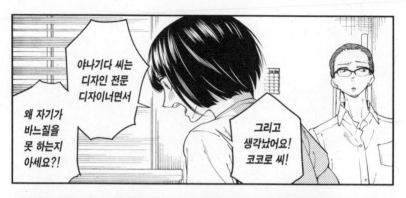

야나기다 씨는 디자인 전문 디자이너면서 왜 자기가 바느질을 못 하는지 아세요?!

그리고 생각났어요! 코코로 씨!

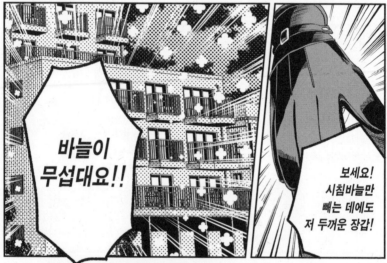

바늘이 무섭대요!!

보세요! 시침바늘만 빼는 데에도 저 두꺼운 장갑!

…치유키를 통해서 사장님한테 들었어요.

…너, 어떻게 알았어?

후훗.

…풉.

영감탱이랑 네놈에게
처음 잡은
재봉틀에
손가락에 바늘땀이
생기는 공포를
가르쳐줘 〃〃〃?

야,
뭐가
웃겨?

자…,
잘못했어요.
제 말은
주거니 받거니
정신을
소중히 하자는
뜻을….

…하아.

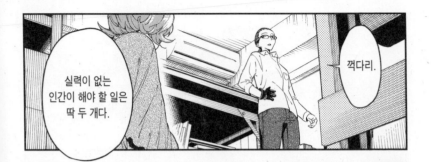

실력이 없는
인간이 해야 할 일은
딱 두 개다.

꺽다리.

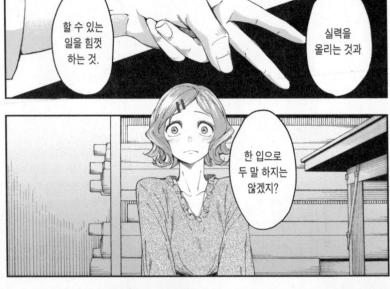

할 수 있는
일을 힘껏
하는 것.

실력을
올리는 것과

한 입으로
두 말 하지는
않겠지?

...
그리고,

네...!

품위 없어.

네!

별명이 심해졌어.

따끔한 맛을 보여주마.

그리고 헬멧, 너는 잠깐 남아.

더는 내 앞에서 무릎 꿇지 마.

오빠 늦게 올 때는 연락하라고 했어, 안 했어?

네...

너, 가볼지 말

네...

꿈을 좇으려면 엄격한 선생님이 좋다니까.

그야…, 맞는 말이지만요.

이하하하 하하하! 그 야나기다 라는 사람 기가 막히네!

웃을 일이 아니에요….

힘들어?

아니요.

잠은 자니?

이쿠토…, 눈 밑이 새카매.

네.

즐겁니?

…네, 즐거워요.

그래! 열심히 해!

정말이네…!! 이제 가야겠어요!

멋진 사나이다!

…자! 슬슬 시간 됐다!

츠무라 씨, 시간 됐어요.

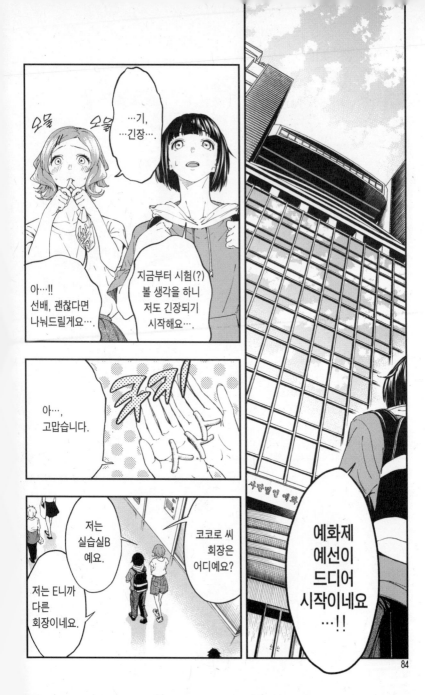

우리 열심히 해요.

그럼,

죄…, 죄송합….

아….

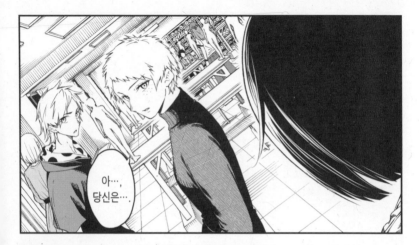

아…,
당신은….

…
아니.

카오루,
아는
사람이야?

딱히
아는 사람은
아니야….

류노스케,
나 이 예선
작정하고
덤벼야겠어.

그런데…,
마음이
바뀌었어.

88

뭐?
예선은
넘길 생각
아니었어?

그 건방진
콧대를
꺾어주지.

그만해!
상처
받아!

저 사람은
왜 저렇게
나를 적으로
여기지?!

무서워.

…매섭게
노려본다.

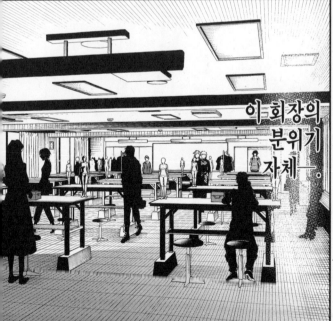

이 회장의
분위기
자체—.

그런데,

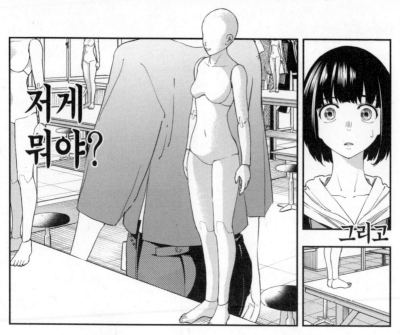

저게
뭐야?

그리고

아…,
야단
났다.

어디
앉지?

다들—,
자리에
앉아—.

책상 하나에
두 명씩!
자리는
대충 앉아.

빨리
빨리!

강사
미야모토 쥰

옆자리
앉을게요.
잘 부탁해요.

아, 저쪽
비었다….

아….

…다른 자리로
가는 게….

응.

옆자리
실례
할게요~.

주위를
잘 보지 않고
덥석 앉았어.
조심해야지….

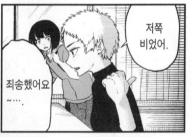

죄송했어요
~….

저쪽
비었어.

아까
그 여자의
친구….

냉큼
앉아.

설명
시작한다.

아—.

여기에 있는 사람은 우먼즈를 선택한 참가자 중 서른 명.

좋은 사람—

그럼 예화제 패션쇼 예선 설명을 시작한다.

오늘과 내일 이틀에 걸쳐 처리한 과제를

강사진이 평가해서 2차 예선에 진출할 우수한 몇 명을 추린다.

약 10분의 1…!!

그럼 과제 발표한다.

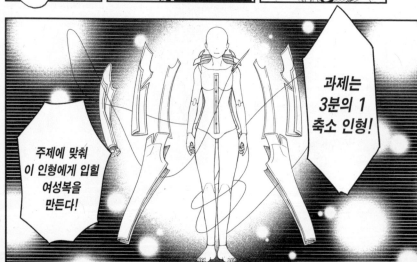

과제는 3분의 1 축소 인형!

주제에 맞춰 이 인형에게 입힐 여성복을 만든다!

그럼 곧바로 주제를 발표한다!

확실히 오늘은 일요일이라 반나절이 남았지만 내일은 평일….

학교 끝나고 저녁부터 다시 시작하니까 빨리 만들 수 있는 인형 사이즈가 더 알맞아.

그래서 여기에 세워졌구나―!!

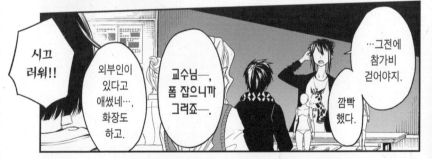

시끄러워!!

외부인이 있다고 애썼네…, 화장도 하고.

교수님―, 폼 잡으니까 그러죠―.

…그전에 참가비 걷어야지.

깜빡했다.

참가비

책상 위에 만 엔씩 꺼내둬―.

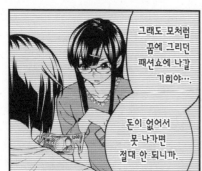

그래도 모처럼 꿈에 그리던 패션쇼에 나갈 기회야…

돈이 없어서 못 나가면 절대 안 되니까.

미안해, 오빠… 이번 달에 여웃돈을 이만큼밖에 못 만들었어…

호노카 님

츠무라 새싹은행

년통적금 저축통장

쟈!

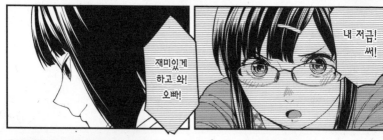

재미있게 하고 와! 오빠!

내 저금! 씨

저….

다음!

이름이랑 참가비를 보여줘.

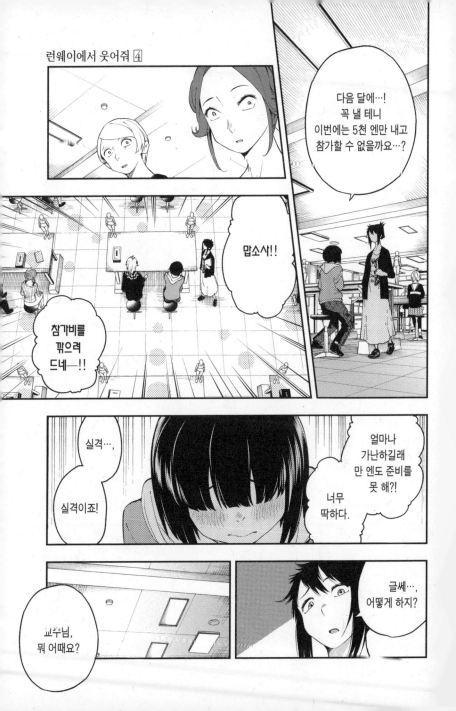

그 돈 모자란다고 큰일 나요? 학교 측도 참가자도 별 탈 없잖아요.

자, 주제 발표로 넘어가자.

음···. 그래. 너는 그 5천 엔만 내고 참가해.

얼른 주제 발표하세요···. 시간 낭비예요.

총장 이란다—!!

안녕—! 다들 잘 지내니 —?!

그래서 특별 손님을 불렀단다!

인사 하세요!

모든 그룹한테 동시에 주제를 발표하려면 이럴 수밖에 없었어~.

비디오로 인사해서 미안—!!

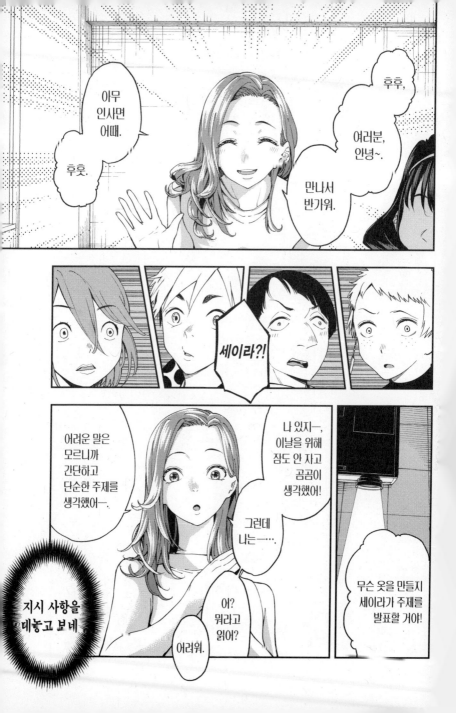

나한테
어울리는
근사한 옷.

세이라
씨에게
어울리는
근사한
옷….

여자는
언제든지
멋진 모습이고
싶잖아?

그럼
잘 부탁해~.

이 이상
어려운 과제가
어디 있어요.

지금부터
한 시간
동안
디자인을
짠다!

예화제
예선
시작!

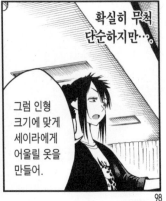

확실히 무척
단순하지만….

그럼 인형
크기에 맞게
세이라에게
어울릴 옷을
만들어.

98

오늘 같이 온 여성분 이름을 가르쳐 주시지 않겠어요…?

고맙다는 인사를 하고 싶어서요.

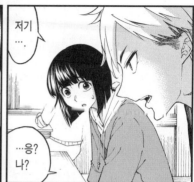

저기….

…응? 나?

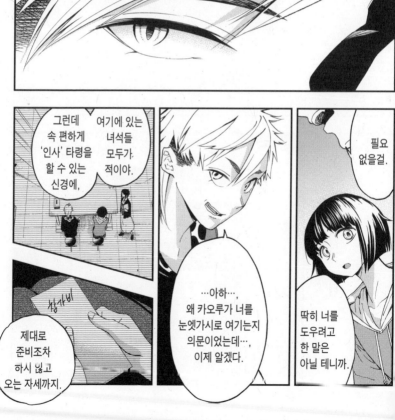

그런데 속 편하게 '인사' 타령을 할 수 있는 신경에,

여기에 있는 녀석들 모두가 적이야.

필요 없을걸.

제대로 준비조차 하시 잃고 오는 자세까지.

…아하…, 왜 카오루가 너를 눈엣가시로 여기는지 의문이었는데…, 이제 알겠다.

딱히 너를 도우려고 한 말은 아닐 테니까.

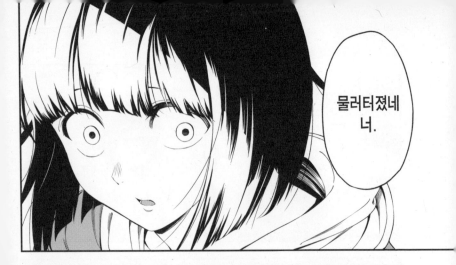

물러터졌네 너.

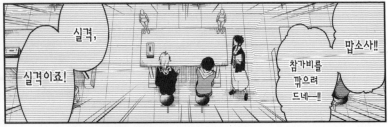

실격, 실격이죠!

맙소사!! 참가비를 깎으려 드네ㅡ!!

아ㅡ, 그렇구나.

여기에 온 사람들은 다들 싸우러 왔어.

이 회장 분위기 자체.

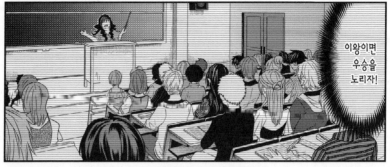

이왕이면
우승을
노리자!

'물러터졌어.'

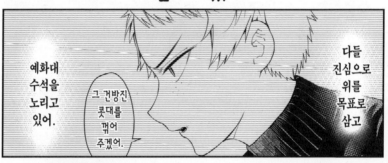

다들
진심으로
위를
목표로
삼고

예화대
수석을
노리고
있어.

그 건방진
콧대를
꺾어
주겠어.

다들
적이고
다들
경쟁자.

사교
따위는
필요 없어.

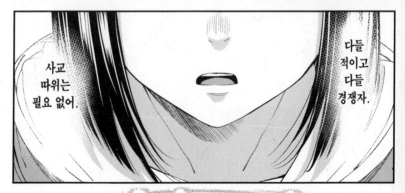

'그래도 모처럼 꿈에 그리던
패션쇼에 나갈 기회야.'

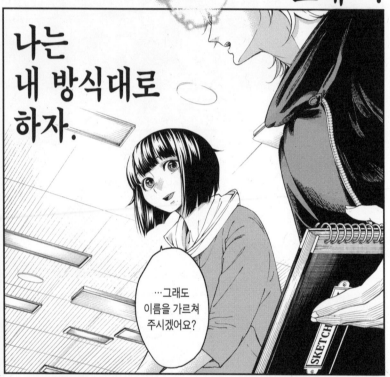

재미있게
하고 와!
오빠!

그래—.

나는
내 방식대로
하자.

…그래도
이름을 가르쳐
주시겠어요?

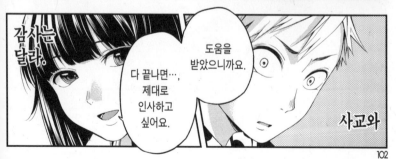

감사는
달라.

다 끝나면…,
제대로
인사하고
싶어요.

도움을
받았으니까요.

사교와

…고맙습니다!

…키자키…
카오루.

'얼마나 가난하길래
만 엔도 준비를 못 해?!'

'너무 딱하다.'

—다
만,

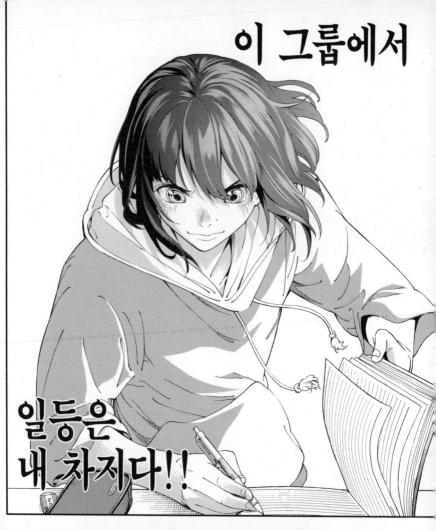

이 그룹에서

일등은
내 차지다!!

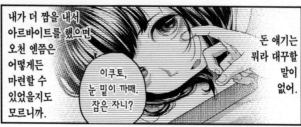

그러니까
적어도.

내가 더 짬을 내서
아르바이트를 했으면
오천 엔쯤은
어떻게든
마련할 수
있었을지도
모르니까.

이쿠토,
눈 밑이 까매.
잠은 자니?

돈 얘기는
뭐라 대꾸할
말이
없어.

가만히
듣고만
있지는
않겠어ー!!

'딱하다'는
말만큼은

자, 그만ー.
디자인
스케치는
일단 스톱!

그럼 지금부터
밖에 나갈
준비를
해라ー.

!

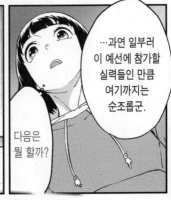

…과연 일부러
이 예선에 참가할
실력들인 만큼
여기까지는
순조롭군.

다음은
뭘 할까?

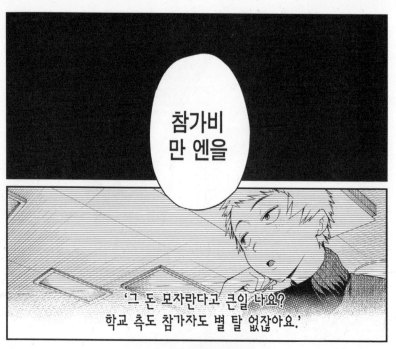

참가비
만 엔을

'그 돈 모자란다고 큰일 나요?
학교 측도 참가자도 별 탈 없잖아요.'

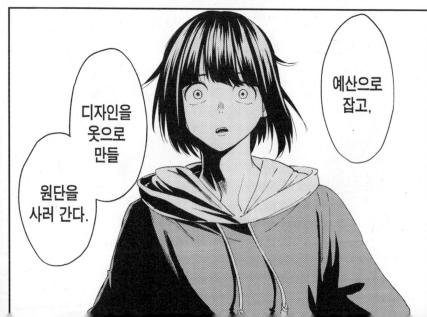

예산으로
잡고,

디자인을
옷으로
만들

원단을
사러 간다.

STAGE 28 : 각자의 방식

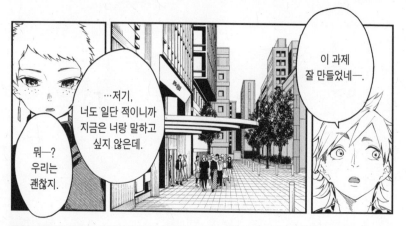

이 과제
잘 만들었네―.

…저기,
너도 일단 적이니까
지금은 너랑 말하고
싶지 않은데.

뭐―?
우리는
괜찮지.

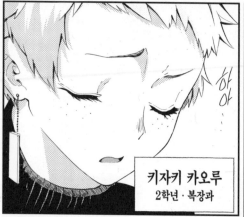

앙
아

키자키 카오루
2학년·복장과

소꿉친구니까.

…좋은
과제긴
하지.

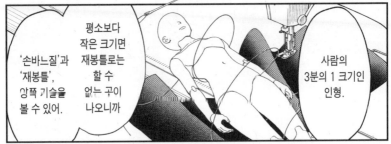

사람의
3분의 1 크기인
인형.

평소보다
작은 크기면
재봉틀로는
할 수
없는 곳이
나오니까

'손바느질'과
'재봉틀',
양쪽 기술을
볼 수 있어.

그러
니까….

작업 시간도
짧아지고,

재료비도
아낄 수
있고.

생각을 충분히
형태로 만들려면
제작비 만 엔이
타당한 액수지.

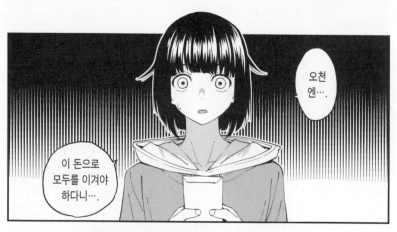

오천 엔….

이 돈으로 모두를 이겨야 하다니….

이번 과제인 세이라 씨에게 어울리는 근사한 옷.

'근사하다'는 단어가 너무 막연해서 어려워.

일단 한 바퀴 둘러보자…!

타 탁

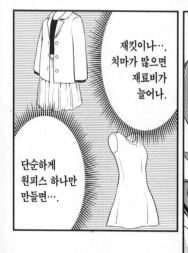

재킷이나…, 치마가 많으면 재료비가 늘어나.

단순하게 원피스 하나만 만들면….

세이라 씨가 '언제', '어디에서', '어떤 목적으로' 입을 옷인지 생각해야 해.

겉옷
만들고
싶어~!!

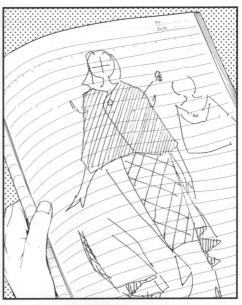

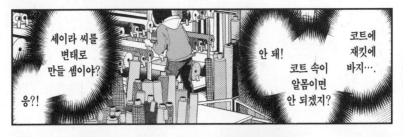

세이라 씨를
변태로
만들 셈이야?

응?!

안 돼!
코트 속이
알몸이면
안 되겠지?

코트에
재킷에
바지…

저기…,
이쿠…토?

울 100%
원단 국산

¥2500

틀렸어.
오천 엔으로는
어림도
없어…

야나기다 씨
작업실에서
코트를 만든 탓인지
괜히 코트를
만들고 싶어…

역시
너였구나!
머리 모양을
보고 알았어!

뭐야?
눈 밑이 멀쩡해서
누군지
모르겠어?

……

누…,
누구…?

웬일은.
보고도 몰라?
지금 여기에서
일해.

여긴 웬일
이세요?!

모리야마
씨?!

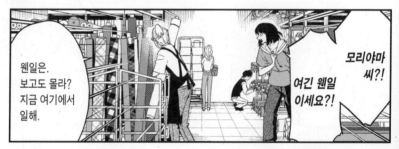

아!
엄마가
멋대로
차단했나?!
설마?!

이따
확인해볼게!

뭐?!
전화
안 왔는데!

야나기다 씨가
전화 연결이
안 된다며
한숨을 푹푹
쉬었어요!

저기…!

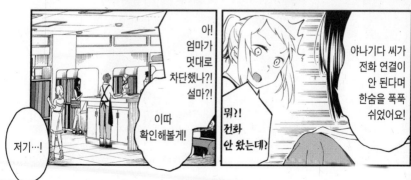

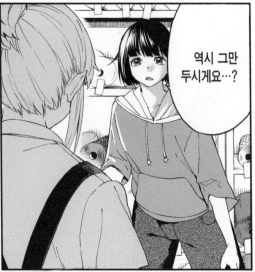

역시 그만
두시게요…?

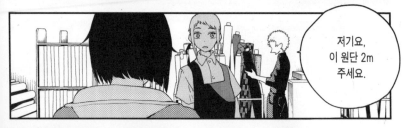

저기요,
이 원단 2m
주세요.

미안해.

일하는
중이니까
나중에 다시
얘기하자.

# '저기요, 이 원단 2m 주세요.'

이 구김이 신경 쓰이는데요.

손님의 요구에 응하고,

한 두루마리가 끝날 무렵에

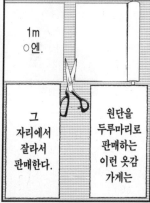

1m ○엔.

그 자리에서 잘라서 판매한다.

원단을 두루마리로 판매하는 이런 옷감 가게는

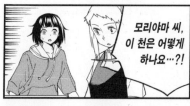

모리야마 씨, 이 천은 어떻게 하나요…?!

쓸 만한 크기면 값이 싼 자투리 판매대에 진열하고 도저히 써먹을 수 없으면 버려.

남는 천이 생긴다.

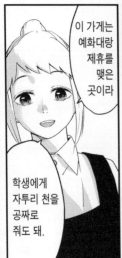

이 가게는 예화대랑 제휴를 맺은 곳이라

학생에게 자투리 천을 공짜로 줘도 돼.

…조금 싸게 파시지 않겠어요?

착하기는.

버리는 천을 얻을….

가져.

최근엔 아르바이트 하는 곳 점장님이나 선배한테 헌옷을 얻어서 새로운 옷을 만들었어.

옛날에는 엄마의 친구나 아는 사람에게,

이제껏 싯고 있은 천을 준비해서 옷을 만든 적이 거의 없는 나에겐—.

오천 엔으로 필요한 만큼만 사고 나머지는 패치워크로 메우자!

패치 워크.

온갖 천을 잇대어 세세시 디자인을 하는 방법.

고맙습니다! 모리야마 씨, 또 올게요!

할 수 있어!

오히려 특기야!!

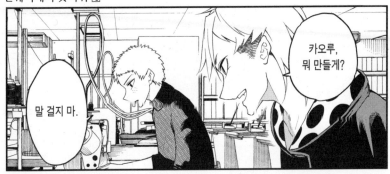

카오루,
뭐 만들게?

말 걸지 마.

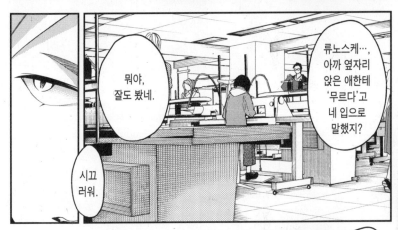

류노스케…,
아까 옆자리
앉은 애한테
'무르다'고
네 입으로
말했지?

뭐야,
잘도 봤네.

시끄
러워.

그 녀석의
뭐가 그렇게
마음에
안 들어?

딱히…
그 녀석한테만
화가 나는 건
아니야.

그
모델도,

그 모델을
파견한 회사도,

그 꼬맹이 모델이
안 왔으면
갑작스럽게 의상을
바꿀 필요가 없었어.

하지메 씨가
완성한 옷을
그 모델을 위해 손보며
보란 듯이 뽐내던
그 녀석도.

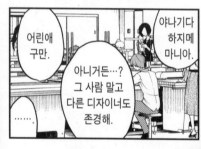

어린애
구만.

야나기다
하지메
마니아.

아니거든…?
그 사람 말고
다른 디자이너도
존경해.

…….

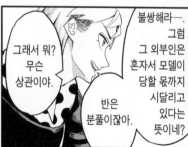

그래서 뭐?
무슨
상관이야.

불쌍해라─.
그럼
그 외부인은
혼자서 모델이
당할 몫까지
시달리고
있다는
뜻이네?

반은
분풀이잖아.

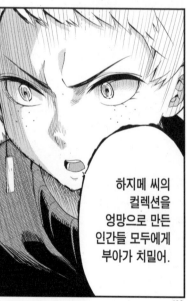

하지메 씨의
컬렉션을
엉망으로 만든
인간들 모두에게
부아가 치밀어.

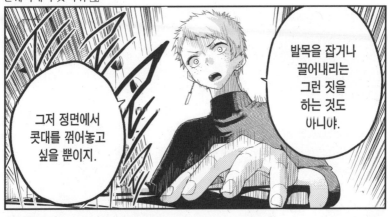

발목을 잡거나 끌어내리는 그런 짓을 하는 것도 아니야.

그저 정면에서 콧대를 꺾어놓고 싶을 뿐이지.

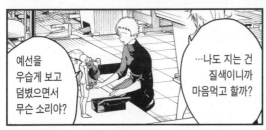

예선을 우습게 보고 덤볐으면서 무슨 소리야?

…나도 지는 건 질색이니까 마음먹고 할까?

분풀이 만큼,

지기 싫은 이유가 조금 생겼을 뿐이지 나는 변함없어.

여성복을 만드는 건 처음이지만.

전문가가 돌파해봤자 아무 재미도 없지.

잔챙이들만 참가하는 예선을

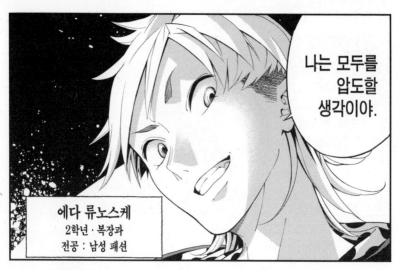

나는 모두를
압도할
생각이야.

에다 류노스케
2학년 · 복장과
전공 : 남성 패션

…그런데…,
그 녀석도
벌써 현장에서
일하는
몸인가?

엘리트한테는
지기 싫어.

그 가난뱅이 아직도 있어.

왜 저렇게
얼굴이
창백해?

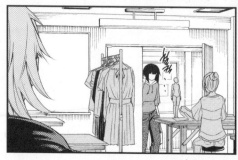

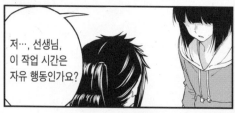

저…, 선생님,
이 작업 시간은
자유 행동인가요?

…그렇…,
군요.
…그럼.

'만드는' 행위는
반드시
학교 안에서
해야 하지만
그외에는
마음대로 해도
상관없어.

이 옷은—
안 돼.

일단
돌아갈게요.

...저 자식
뭐야?

도망친다.

도망
치나?

쓰레기 같은
천을
잔뜩 들고
있었어.

돈이 없어서
쓸 만한 재료를
못 샀겠지.

GOING RUN WAY

저 녀석도
그냥
전쟁이였나.

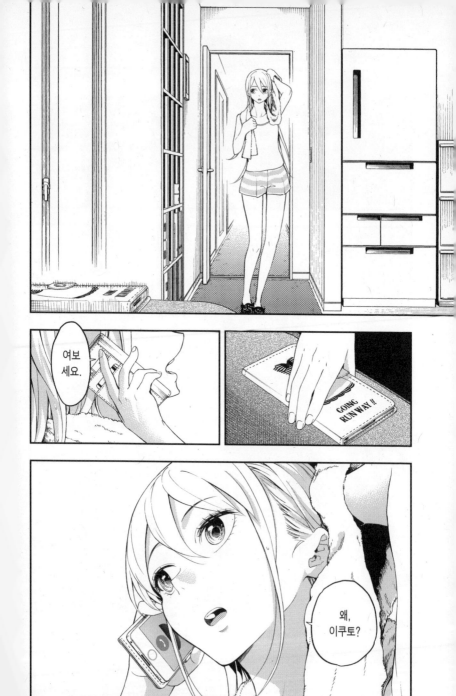

패치워크로 옷을 만든다.

발상은 나쁘지 않았다,

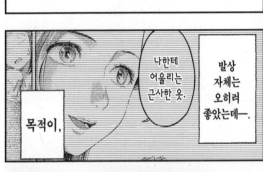

발상 자체는 오히려 좋았는데―.

나한테 어울리는 근사한 옷.

목적이,

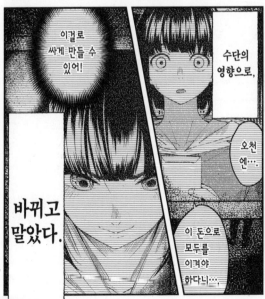

이걸로 싸게 만들 수 있어!

수단의 영향으로,

오천 에…

이 돈으로 모두를 이겨야 하다니….

바뀌고 말았다.

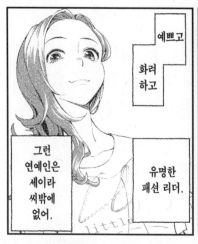

예쁘고

화려하고

그런 연예인은 세이라 씨밖에 없어.

유명한 패션 리더.

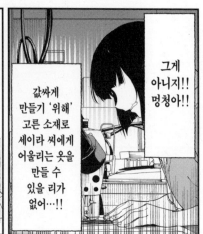

그게 아니지!! 멍청아!!

값싸게 만들기 '위해' 고른 소재로 세이라 씨에게 어울리는 옷을 만들 수 있을 리가 없어…!!

일단 돌아갈게요.

그렇다면 내가 당장이라도 해야 하는 일은.

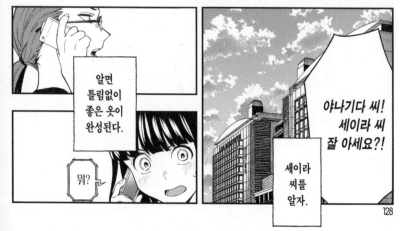

알면 틀림없이 좋은 옷이 완성된다.

뭐?

야나기다 씨! 세이라 씨 잘 아세요?!

세이라 씨를 알자.

몰라.

저번에…,
야나기다 씨
전시회에
세이라 씨가
왔으니까요…!

아…!

죄송해요!
킹위를
설명하자면
여차저차
해서….

동영상 검색….
컴퓨터가
없는데….

뚜르르르르

아, 죄송해요.
야나기다 씨!
괜찮으시다면
컴퓨터만이라도
빌려….

······

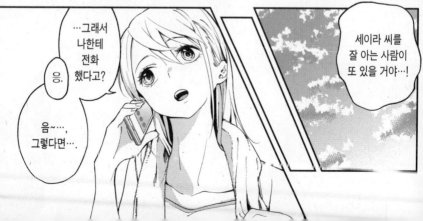

…그래서
나한테
전화
했다고?

응.

음~….,
그렇다면….

세이라 씨를
잘 아는 사람이
또 있을 거야…!

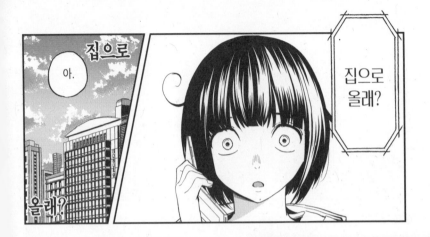

집으로

아.

집으로 올래?

집으로
올래?

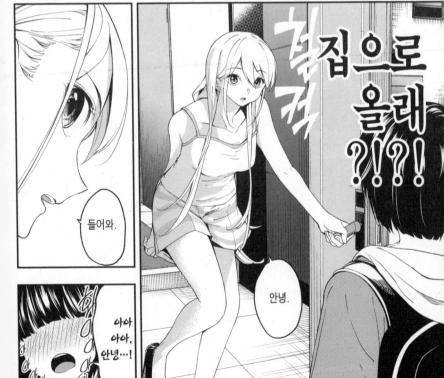

집으로
올래
?!?!

들어와.

안녕.

아아
아아,
안녕…!

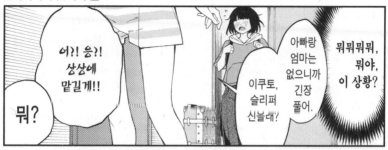

뭐?

어?! 응?!
상상에
맡길게!!

이쿠토,
슬리퍼
신을래?

아빠랑
엄마는
없으니까
긴장
풀어.

뭐뭐뭐뭐,
뭐야,
이 상황?

쪼
쪼

꺄

실내복
얖다….

집 안에서
힐?!

…그보다,

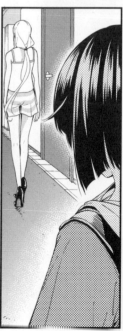

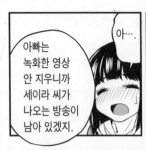

아빠는 녹화한 영상 안 지우니까 세이라 씨가 나오는 방송이 남아 있겠지.

아….

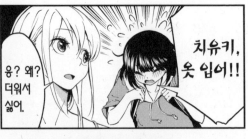

응? 왜? 더워서 싫어.

치유키, 옷 입어!!

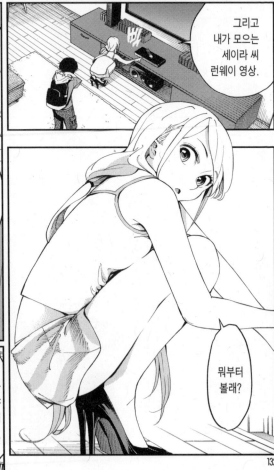

그리고 내가 모으는 세이라 씨 런웨이 영상.

뭐부터 볼래?

아무거나….

뭐 하는 거야?

예능 방송부터 봐야 차이를 알기 쉬우려나….

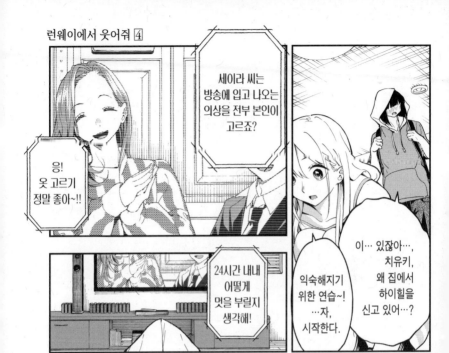

세이라 씨는 방송에 입고 나오는 의상을 전부 본인이 고르죠?

응! 옷 고르기 정말 좋아~!!

24시간 내내 어떻게 멋을 부릴지 생각해!

익숙해지기 위한 연습~! …자, 시작한다.

이… 있잖아…, 치유키, 왜 집에서 하이힐을 신고 있어…?

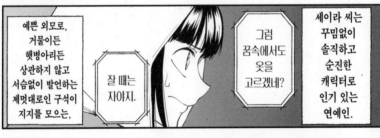

예쁜 외모로, 거물이든 햇병아리든 상관하지 않고 서슴없이 발언하는 제멋대로인 구석이 지지를 모으는,

잘 때는 자야지.

그럼 꿈속에서도 옷을 고르겠네?

세이라 씨는 꾸밈없이 솔직하고 순진한 캐릭터로 인기 있는 연예인.

…가 보다.

그거…,
그만할 수
없어…?

그거?
운동?

헛!

싫어.
내 일과야.

그…,
눈을
둘 곳이…

뭐?
텔레비전만
봐.

하긴.

그렇게
멍하니
쳐다만
보니까
집중이
안 되지.

의외로
….

집중을
못 하겠어…!!

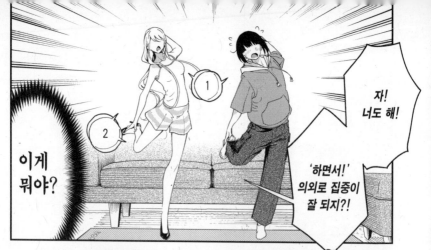

자!
너도 해!

'하면서!'
의외로 집중이
잘 되지?!

이게
뭐야?

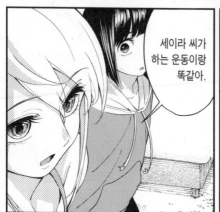

세이라 씨가
하는 운동이랑
똑같아.

이 몸매
교정 운동.

우와…,
이거 의외로
힘드네….

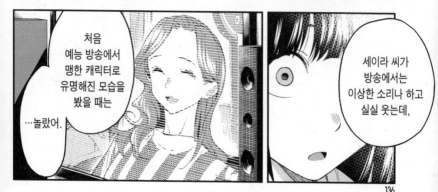

처음
예능 방송에서
맹한 캐릭터로
유명해진 모습을
봤을 때는

…놀랐어.

세이라 씨가
방송에서는
이상한 소리나 하고
실실 웃는데,

똑똑하고…,
자기 관리
철저하고.

내가
런웨이에서 본
'세이라'는

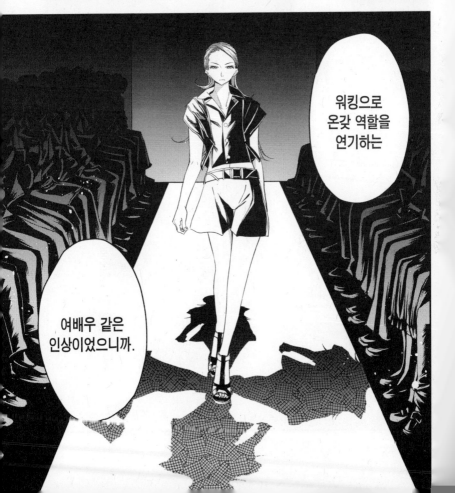

워킹으로
온갖 역할을
연기하는

여배우 같은
인상이었으니까.

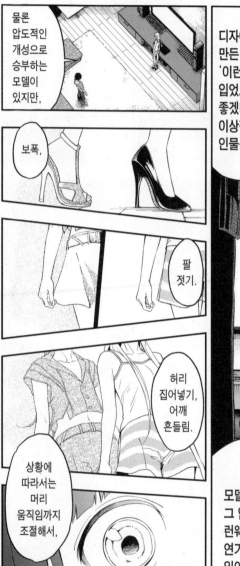

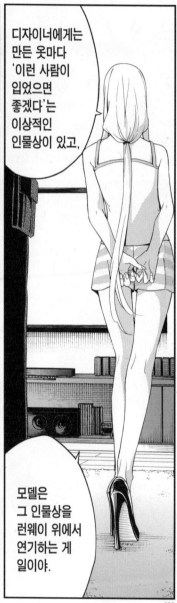

물론
압도적인
개성으로
승부하는
모델이
있지만,

디자이너에게는
만든 옷마다
'이런 사람이
입었으면
좋겠다'는
이상적인
인물상이 있고,

보폭,

팔
젓기.

허리
집어넣기,
어깨
흔들림.

상황에
따라서는
머리
움직임까지
조절해서,

모델은
그 인물상을
런웨이 위에서
연기하는 게
일이야.

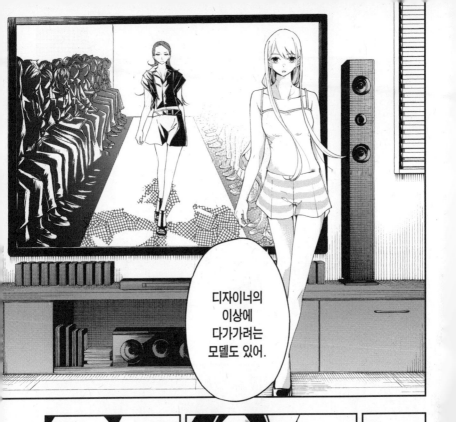

디자이너의
이상에
다가가려는
모델도 있어.

8cm랑
17cm 높이에서
똑같이
걸을 수 있는
사람은
그리 흔치 않아.

당연하지만
발꿈치가
높으면
균형 잡기가
어려워.

왜인지
알아?

죽어라
연습해서
몸에
익혔대.

어떤 높이의
구두를 신어도
똑같이 할 수 있는
재주야.

그런데…,
세이라 씨가
정말 굉장한
점은…,

그
연기를

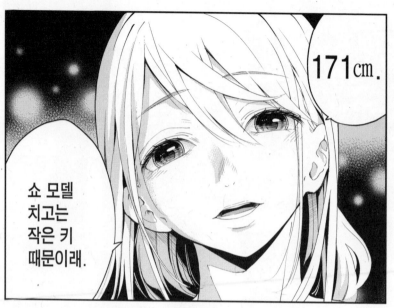

171cm.

쇼 모델
치고는
작은 키
때문이래.

잘 봐!

세이라 씨의
워킹을
보여줄게!

작은 몸집으로
세계에서 통한다!
내가 목표로
삼아야 할 길은,

그 말을
마치고
치유키는,

세이라
씨라고
생각해.

풋내기인
내
눈에는—,

모니터에
비치는
일류 모델과

차이를—,
발견할 수
없었다.

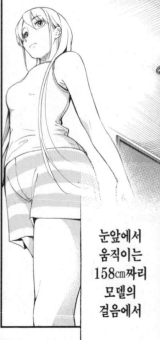

눈앞에서
움직이는
158㎝짜리
모델의
걸음에서

복도에
펼쳐진
융단 중앙에

아로새겨진
직선 홈을

한 치의
오차도
없이
따라
걸었다.

어때?
잘 봤어?

으…응!
무척 도움이
됐어!

…그래.

참…,
궁금한 게
있는데.

세이라
씨를
알면

세이라 씨를
위한 옷을 만들
실마리를
얻을 수 있을 줄
알았는데….

생각이
너무 떠올라서
넘칠
지경이야!

요즘 일을 해서
여비도 모였으니
다음 연휴 때,

파리에
가볼까 하고.

어디
멀리 가?

아—,
저 가방?
응.

142

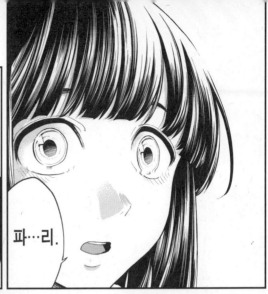

모델은 지명되는 경우가 거의 없으니까 자기 발로 일감을 따러 다녀아지.

그러니까 일단 움직여 보려고.

파…리.

이렇게,

그런데 아직 해결할 방법조차도 나오지 않았어.

남은 예화제 예선 시간은 내일 저녁부터 밤까지….

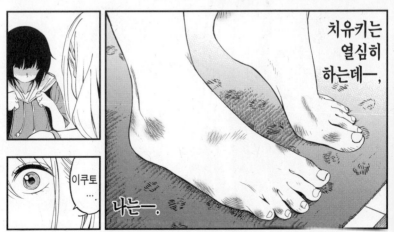

치유키는 열심히 하는데—,

이쿠토….

나는—.

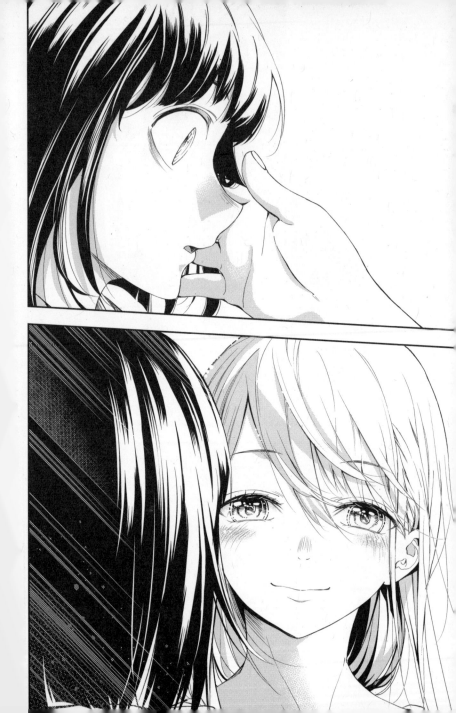

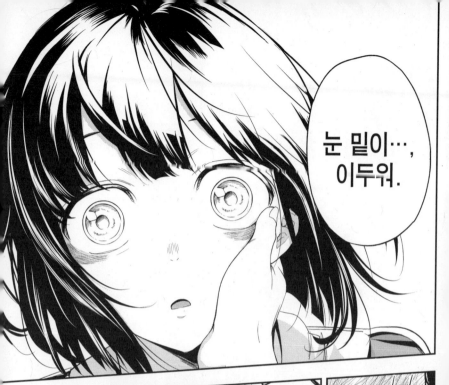

눈 밑이…,
이두워.

뭐뭐뭐,
뭐 하는
거야?
갑자기!

으아?!
허! 헉?!
아!!

뭐기는,
네가 갑자기
지친 표정을
지으니까.

내가 언제!!
잠은
푹 자거든!
그리ㅡ.

…고.

너무
무리하는 거
아니야?

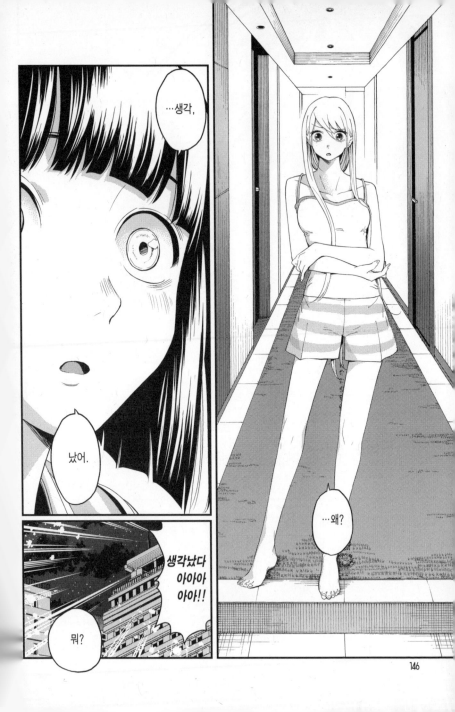

…생각,

났어.

생각났다
아아아
아아!!

뭐?

…왜?

오늘도 일하느라 고생 많았어!

이쿠토, 수고 했다~.

마이아사 신문

고생하셨 습니다~.

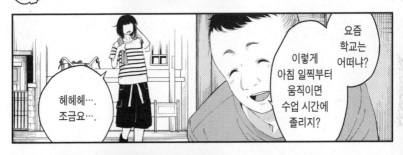

요즘 학교는 어떠냐?

이렇게 아침 일찍부터 움직이면 수업 시간에 졸리지?

헤헤헤…. 조금요….

아! 오빠!

그건 그렇고 매달 주는….

그럼! 잘 부탁해!

오빠 최고—!!

알았어—, 아침 연습 힘내—.

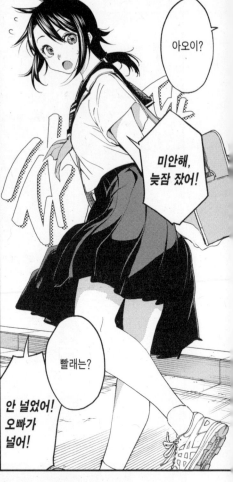

아오이?

미안해, 늦잠 잤어!

동생들도 매일 아침 활기차구나~.

중학교에서 치르는 마지막 대회라 잔뜩 벼르고 있어요.

그럼 자! 매달 주는 선물.

빨래는?

안 넣었어! 오빠가 넣어!

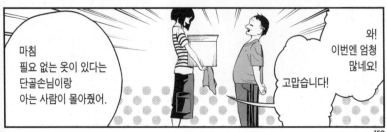

마침 필요 없는 옷이 있다는 단골손님이랑 아는 사람이 몰아줬어.

와! 이번엔 엄청 많네요!

고맙습니다!

네!

힘내라.

아오이는
자기가 맡은
빨래도
안 널고,
이치카는
말귀를
못 알아듣고,

오빠는
중요한 시기니까
부담을 덜어주자고
그렇게 말을
했는데.

오늘은
학교 끝나고
저녁부터
예화제 예선
둘째 날.

그
시간 안에
완성
하려면…

오빠,
나 예뻐~?

이치카,
수영복
챙겼어?!

바보야!
빨리
준비나 해!

이치카

152

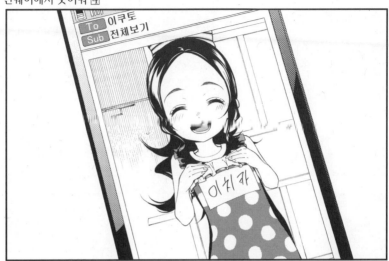

To 이쿠토
Sub 전체보기

이치카

오빠의
아침은
늘 이래.

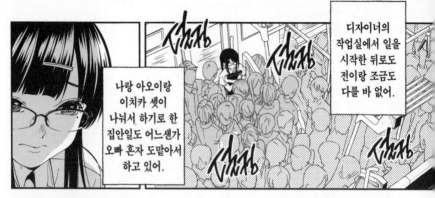

디자이너의 작업실에서 일을 시작한 뒤로도 전이랑 조금도 다를 바 없어.

나랑 아오이랑 이치카 셋이 나눠서 하기로 한 집안일도 어느샌가 오빠 혼자 도맡아서 하고 있어.

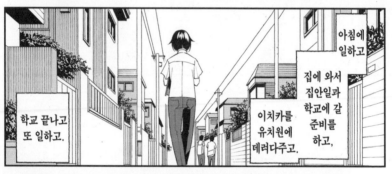

아침에 일하고

집에 와서 집안일과 학교에 갈 준비를 하고,

이치카를 유치원에 데려다주고.

학교 끝나고 또 일하고.

낮에 시간이 저녁무렵의 세시간이니까

이 방법으로는 시간 넘바가 많아.

그래서 나는 불안해.

시간이 없으니까 종종 걸으면서 바느질하고. 밤이 되어야 겨우,

좋아하는 옷을 만들어.

154

중학교에서의 마지막 대회를 치르는 아오이는 집안일에 신경을 못 써.

나도 고등학교 입시 때는 집에 있는 시간을 모조리 공부에 쏟았어.

더욱 더…,

자기 일에 집중하면 좋겠어.

그런데 오빠는 죄다 혼자서 하려고 해.

느닷없이 뭐야?!

아쿠토, 아까 생각났다던 명언이 뭐야?

옛날 위인들도 같은 의미를 가진 격언을 많이 남겼지.

무언가를 얻기 위해서는

무언가를 버려야 한다고.

아... 고마워...

아니... 갖고 싶어서

이욱 괜찮다

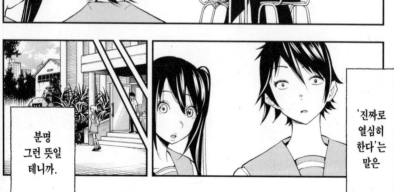

분명 그런 뜻일 테니까.

'진짜로 열심히 한다'는 말은

숙주나물?
…아,
이쿠토
말이야?

이
쿠
토.

이
쿠
토.

이
쿠
토.

치유키,
언제부터 그렇게
숙주나물이랑
친했어?

영문을
모르
겠어.

뭐래.

음…
친구는
아닌데.

…친하긴
하네.

그렇게
친한가?

수업 시간에
옷 그림을
그리거나
가끔 뭐를
꿰매거든.

아….

그래도
옷 만들기를
좋아하는 건
알아.

너희는
이쿠토를 보면
무슨 인상을
받아?

심
하
다.

없어.

공기.

…난
말이지.

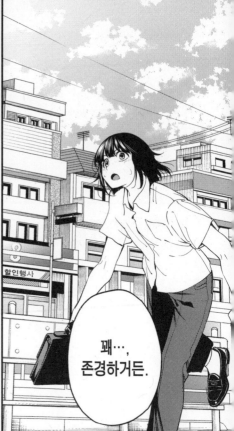

꽤…,
존경하거든.

그럼 나는
어떤 인상인지
가르쳐줘.

나는
초등학생 때부터
친구인데 무릎 꿇고
앉은 모습을
본 적이 없어.

다리가
자라지
않는다고
말이지.

맞다―!
철저한
자기
관리!

체육 수업은
다리가
굵어진다는 이유로
거의 견학만 하는
대신에
산더미 같은
과제를 하니까.

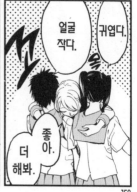

얼굴
작다.

귀엽다.

좋아.
더
해봐.

'일이랑 교습이 있어서 바쁘니까'라면서 잘 안놀아줘~.

그리고 공기만 먹고 살아.

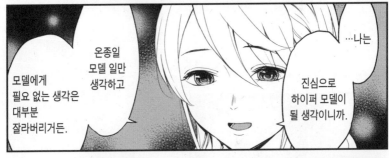

모델에게 필요 없는 생각은 대부분 잘라버리거든.

온종일 모델 일만 생각하고

…나는

진심으로 하이퍼 모델이 될 생각이니까.

그런데 이쿠토는 달라.

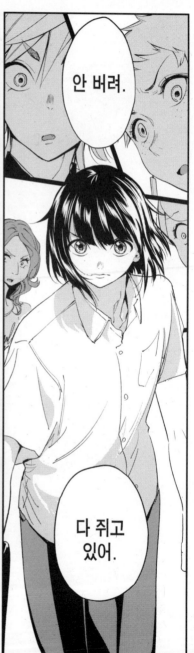

내가 꿈을 마주할 시간이 더 길겠지.

아마도,

안 버려.

그런데도 이쿠토가 '노력하지 않는다'는 생각은 털끝만큼도 안 해.

'나는 이만큼 열심히 했어!', '나중 일은 몰라!'

이렇게 마음을 굳게 먹는 건 의외로 간단할지도 몰라.

다 쥐고 있어.

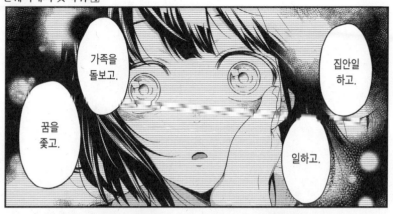

가족을
돌보고.

집안일
하고.

꿈을
좇고.

일하고.

못 하니까
대단하고
존경스러워.

나는
못 하거든.

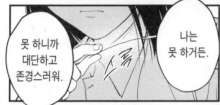

그러니까―,
이쿠토.

이쿠토한테는
지고 싶지 않아.

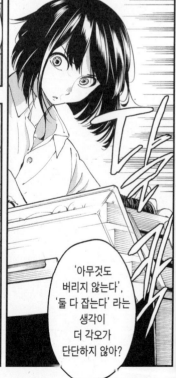

'아무것도
버리지 않는다',
'둘 다 잡는다' 라는
생각이
더 각오가
단단하지 않아?

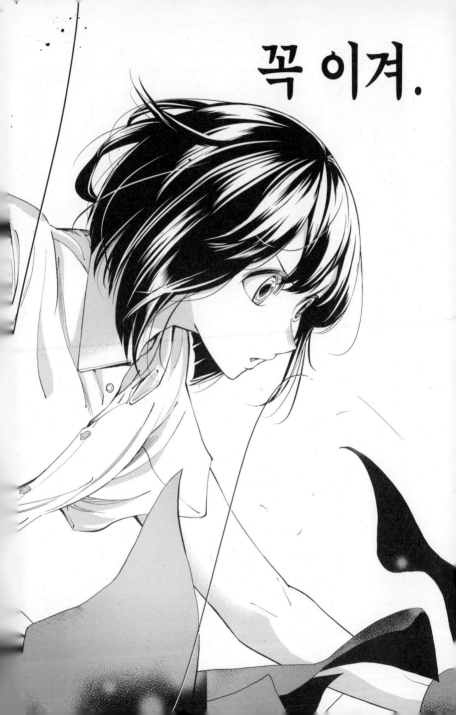

꼭 이겨.

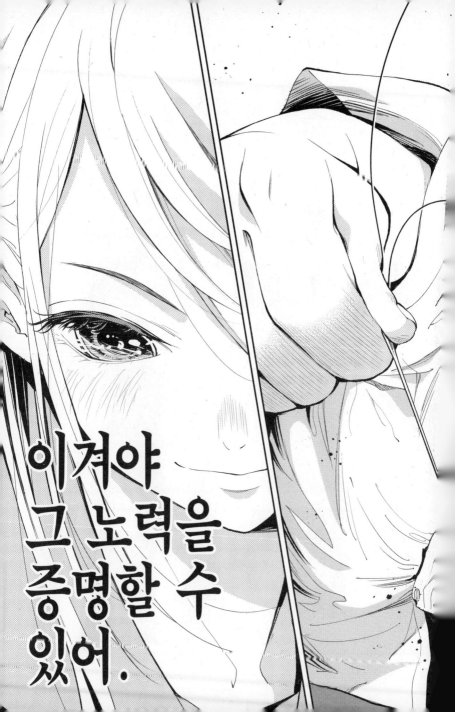

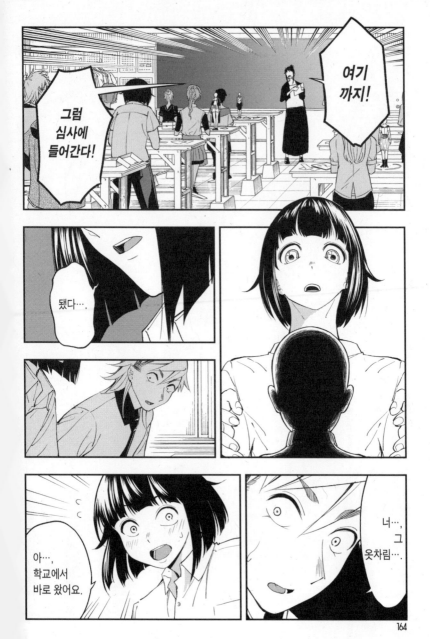

그럼 심사에 들어간다!

여기 까지!

됐다….

아…, 학교에서 바로 왔어요.

너…, 그 옷차림….

그럼 심사를 시작하기 전에 심사위원을 소개하겠다.

먼저…,

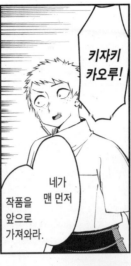

키자키 카오루!

네가 맨 먼저 작품을 앞으로 가져와라.

교복…, 고등학생….

담당 교관인 나.

그리고,

안녕~.

예화대 총장 타카오카 쇼코.

이 자리에 있는 너희.

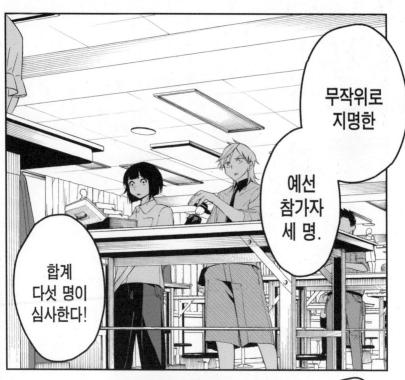

무작위로
지명한

예선
참가자
세 명.

합계
다섯 명이
심사한다!

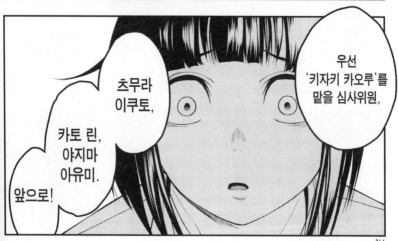

우선
'키자키 카오루'를
맡을 심사위원,

츠무라
이쿠토,

카토 린,
야지마
아유미.

앞으로!

STAGE 31 : 콘셉트

# 의외로 다들 모르는 패션 용어

Fashion terms

**[검품·확인]**

이름 그대로 상품의 마무리를 확인하는 일. 확인해야 하는 부분은 봉제 실밥이나 마찰에 의한 손상, 바늘 등의 위험물이 섞여 들어갔는지 등 여러 가지다. 특별한 기술이 필요하지는 않지만, 이 업무를 게을리 하면 클레임이나 신용 저하 등 브랜드 운영에 지장이 가는 문제로 이어진다. 옷은 손님이 입어야 가치를 발휘한다. 다시 말해서 검품은 디자이너에게 있어 매우 중요한 일 가운데 하나라고 할 수 있다.

**[인형]**

이 작품에서 사용되는 인형은 실제 인간 크기의 ⅓짜리. 인형을 사용하면 좋은 점은 실제 사람이 입는 옷을 만들 때에 비해 소재가 적게 드는 점 외에도, 평평하게 놓거나 매달아두고 촬영하는 것 보다 사람이 입은 착용감을 전하기 쉽다는 점도 있다. 비슷한 도구로 '토르소'가 있는데, 이것은 몸통 부분만 있는 인형을 가리킨다.

**[우먼즈(WOMEN'S)]**

여성복을 가리키는 패션 용어. '레이디스'와 명확한 차이는 없지만, 레이디=숙녀라는 의미라서 성숙함과 고급스러움이 느껴지는 옷을 '레이디스', 캐주얼한 옷을 '위멘즈'로 구분지어 부르기도 한다.

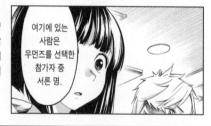

> 여기에 있는 사람은 우먼즈를 선택한 참가자 중 서른 명.

**[레더]**

동물 가죽에서 털이나 지방 등 나머지를 제거하고 부패나 경화를 막기 위해 약품 처리로 '무두질 가공'을 한 것. 일반적으로는 '가죽'이라 부른다. 레더는 멘즈·우먼즈 모두 사용하는 인기 있는 소재로, 젊은이는 물론 어르신도 즐겨 착용한다.

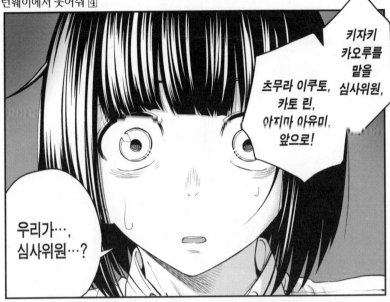

키자키
카오루를 맡을
심사위원,

츠무라 이쿠토,
카토 린,
아지마 아유미,
앞으로!

우리가…,
심사위원…?

저기.

그래도
이건….

학생이
학생의 작품을
평가한다는
뜻…?

다른 사람을
심사할 때는
또 심사위원
세 명을
다시 고르지?

나보다
못한 사람에게
평가받고 싶지
않은데.

휘유~,
말 잘하네~.
동감이지만.

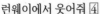

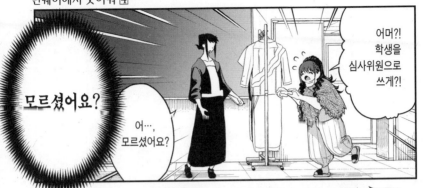

어머?!
학생을
심사위원으로
쓰게?!

모르셨어요?

어…,
모르셨어요?

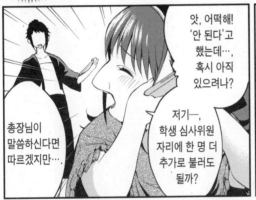

앗, 어떡해!
'안 된다'고
했는데…,
혹시 아직
있으려나?

저기—,
학생 심사위원
자리에 한 명 더
추가로 불러도
될까?

총장님이
말씀하신다면
따르겠지만….

총장님이
회의에서
제안하셨잖아요.

그래도 설마
통과할 줄은
몰랐지—!!

안녕
—,

카오루.

구경 왔다던
학생이
있거든.

'학생이
심사한다'는
조건이라면
그 친구를
넣어도 되지
않을까 싶어서.

계속
반항하게?

...
아니요.

나보다 못한 사람에게 평가받고 싶지 않은데.

반가워~.

제작자는
먼저 만든 옷의
콘셉트를
발표하도록.

선배가 어째서
이런 예선에…

아야노
선배다
….

172

그리고 인형용 구두 아직 안 고른 사람은 빨리 골라둬.

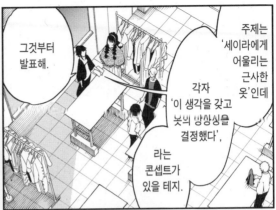

그것부터 발표해.

주제는 '세이라에게 어울리는 근사한 옷'인데

각자 '이 생각을 갖고 봇의 방상싱을 결정했다',

라는 콘셉트가 있을 테지.

쉿ー….

…집중.

저…, 아야노 씨. 왜….

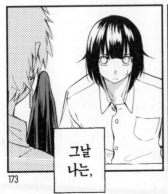

그날 나는,

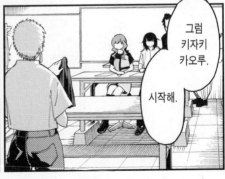

그럼 키자키 카오루.

시작해.

두
학생을
심사
하는

심사위원에
선정되었다.

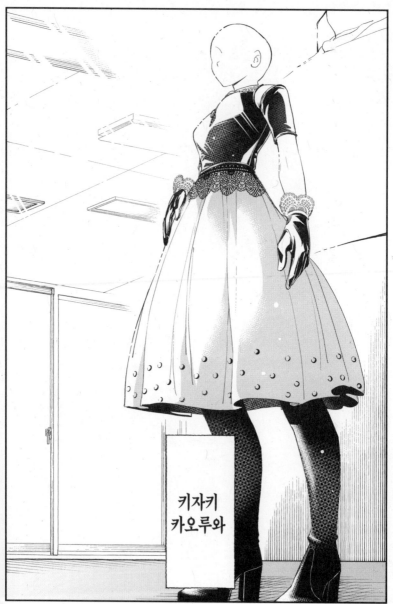

키자키
카오루와

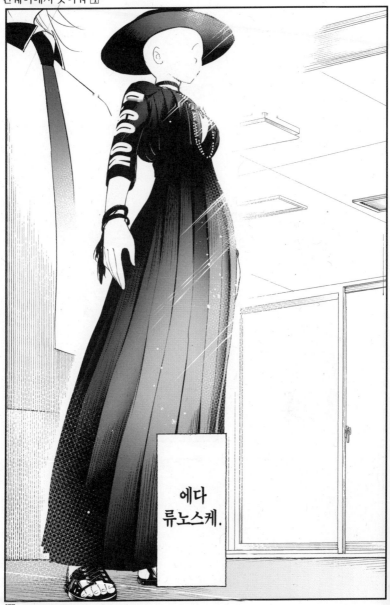

에다
류노스케.

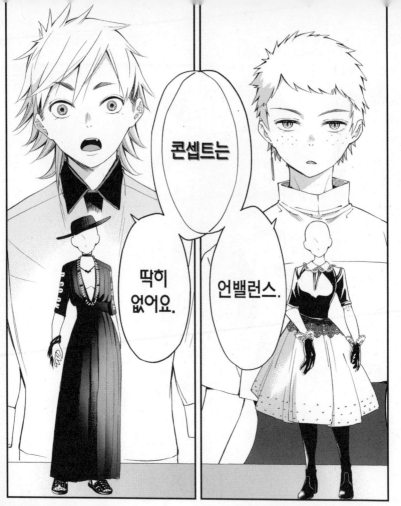

노벨일 때와
연예인일
때의
반전입니다.

'세이라'라는
사람을
분석했을 때
역시 눈에 띈
부분은,

그럼 키자키
카오루!
발표 시작!

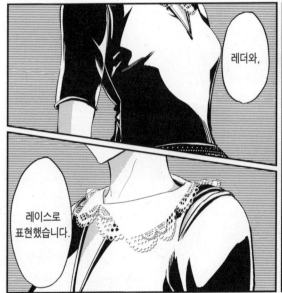

레더와,

레이스로
표현했습니다.

한쪽은
당차고
한쪽은
사랑스러운

그 정반대
요소를,

강사진은
지금
단계에서는
평가하지
않겠다.

평가는
너희만
한다.

잔말 말고
빨리 해.

그럼
야지마!
평가해.

네?!
제가 맨
처음에요?!

그…, 레이스와 가죽으로 반전을 만들어 낸 아이디어는 재밌지만…,

조화를 이루지 못했다고 할지….

그냥 촌티 나요.

이럴 줄 알았어.

이 예선은 서로 밀어내기.

심사위원은 경쟁자.

상대가 만든 옷이 좋든 나쁘든 흠을 찾아내 트집을 잡는다.

만듦새는 상관없어.

기가 막혀…. 무슨 생각으로 이런 심사방법을 채택했지?

저기! 등 쪽도 보여 주시겠어요?!

저는 아주 좋다고 생각합니다!

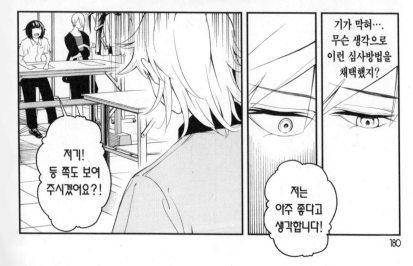

뒤에 달린 레이스가 자칫 거칠어 보일 수 있는 레더를 화려하게 ₩₩시 ᅳ 뽑았어!

얘는 고등학생 주제에 뭘 안다고 설쳐ᅳ?

보세요, 역시 예뻐요!

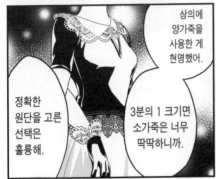

상의에 양가죽을 사용한 게 현명했어.

3분의 1 크기면 소가죽은 너무 딱딱하니까.

정확한 원단을 고른 선택은 훌륭해.

괜찮네, 나도 좋아.

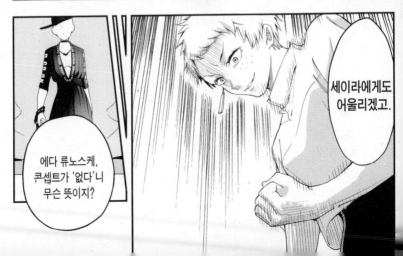

에다 류노스케, 콘셉트가 '없다'니 무슨 뜻이지?

세이라에게도 어울리겠고.

어린아이가 귀여운 옷을 입어서 생기는 매력이 있고,

할아버지가 새빨간 재킷을 입으니까 배어나는 멋이 있어요.

도대체 '세이라에게 어울리는 옷'이 뭐죠?

없다…고 하기에는 조금 달라요.

정정하자면 '세이라를 위한 콘셉트는 없다' …가 맞겠네요.

어째서 제가 입는 사람에 맞춰서 옷을 만들어야 해요?

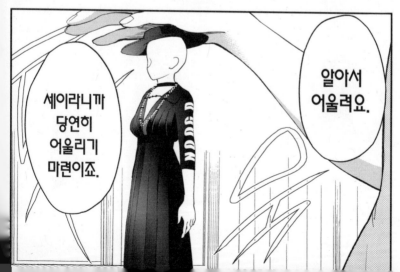

세이라니까 당연히 어울리기 마련이죠.

알아서 어울려요.

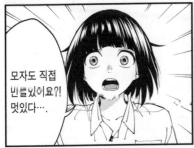

모자도 직접 
만들있어요?! 
멋있다….

억지만 부리고 
주제를 무시하는 
시점에서 
이미 끝이야.

'트라흐트'는 
스위스의 
대표적인 
민족의상.

그리고 
스위스는 
세이라 
아버지의 
출신지.

'트라흐트'에서 
영감을 받았어?

콘셉트는 
없다고 했는데…, 
그래도 뭔가 
있겠지?

뭐, 그렇죠…. 
바탕은 
트라흐트예요.

이러니저러니 
해도 
신경 썼구나? 
귀여워!

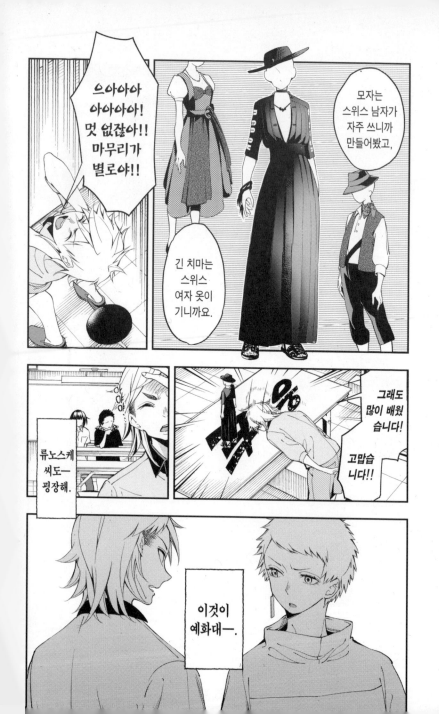

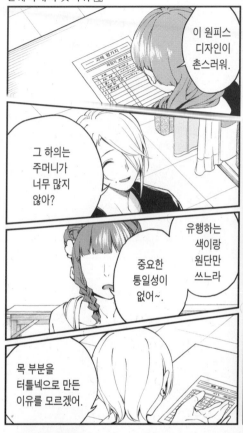

이 원피스 디자인이 촌스러워.

그 하의는 주머니가 너무 많지 않아?

유행하는 색이랑 원단만 쓰느라

중요한 통일성이 없어~.

목 부분을 터틀넥으로 만든 이유를 모르겠어.

다들 엄청 신랄하게 꼬집고 있어….

게다가 슬슬….

좋아, 거기까지! 야지마 아유미, 물러가.

심사위원은,

교수님!

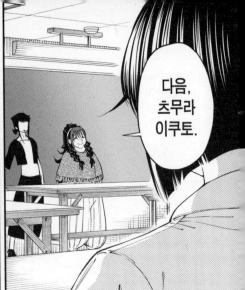

다음, 츠무라 이쿠토.

네…!

예산은 절반….
아무것도 못 하고
끝난 첫날….

그 뒤로
어떤 쓰레기를
주워다 썼는지
궁금해.

제가 해도
되나요?

그럼
나도.

그럼 츠무라,
시작해.

좋아,
자리에
앉아.

카오루가
눈엣가시로
여기는
그 솜씨를
구경해보실까.

'다음에 여기 왔을 때는 박수 제대로 받자.'

'절반 말고.'

'프로는 아직 멀었구나…'

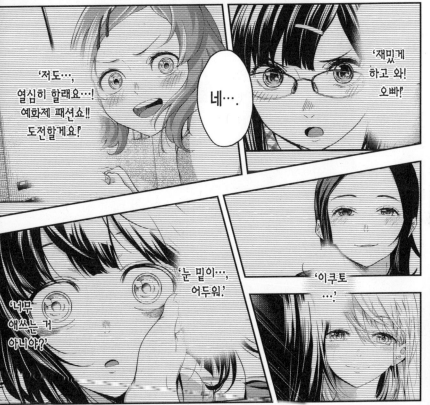

'저도…, 열심히 할래요…! 예화제 패션쇼!! 도전할게요!'

네….

'재밌게 하고 와! 오빠!'

'눈 밑이…, 어두워.'

'이쿠토 …?'

너무 애쓰는 거 아니야?'

지고
싶지ー,

…저게…
뭐야?

않아.

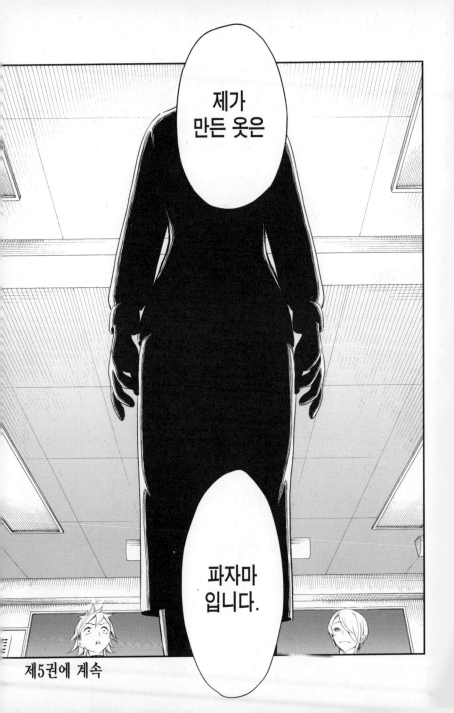

제가
만든 옷은

파자마
입니다.

제5권에 계속

다음권 예고
next issue

이 예선의 짐짜 심사 기준은

심사위원이 할 말을 잃은 기발한

선택!!

하겠습니다.

네!
파자마
입니다.

1차 예선은
합격일까?!
'진정한 시련'이
이쿠토를
기다린다!!

권도 기대해주세요—!!!